西方绘画技法经典教程

色粉画的光与影

表现绚丽效果的必备技巧

【美】玛姬·普莱斯 著

万佳 译

上海书画出版社

前言

无论你是在室外的自然光下写生，还是在室内根据照片作画，准确地表现光与影都至关重要，这可以增加画作的真实性，让画面变得鲜活起来。

在绘画的众多元素中，光与影是较为特殊的，它们相互依存、不可分割。如果物体完全暴露在阳光下，就会呈现出平面、单薄的效果；如果完全笼罩在阴影中，它们看起来就好像消失了。回想一下，在练习圆柱体及其组成部分时，圆柱体的形状和体积是由亮部（向光面）、暗部（背光面）以及明暗交界线周围的中间色调共构成的。

然而，找到亮部、暗部和中间色调只是第一步，如何表现光与影是艺术家们永恒的课题。

书中的范例都是由色粉笔绘成的，但其中的大部分绘画理论也适用于其他媒材。虽然我现在主攻色粉画，但我的绘画生涯是从油画开始的，我还尝试过丙烯颜料、水粉颜料和水彩颜料。色粉笔色彩温和、易于上手，这些特性令我迅速沉迷其中。如果你是色粉画新手，本书中的分步演示将帮助你快速上手；如果你是经验丰富的色粉画家，我希望本书能让你对色粉画有全新的理解。

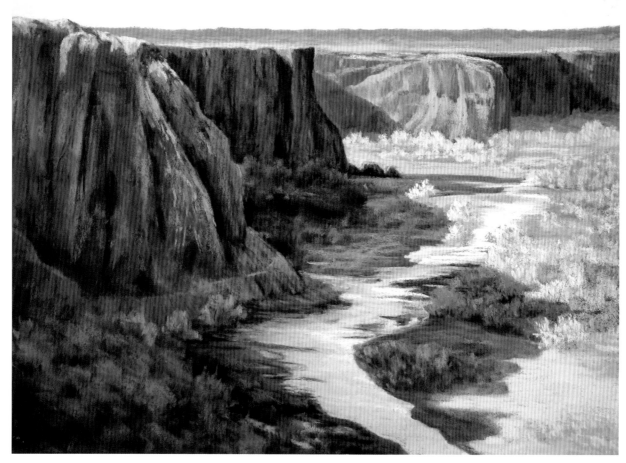

《峡谷的阴影》，玛姬·普莱斯
色粉创作，理查森高级色粉画纸，46厘米×61厘米

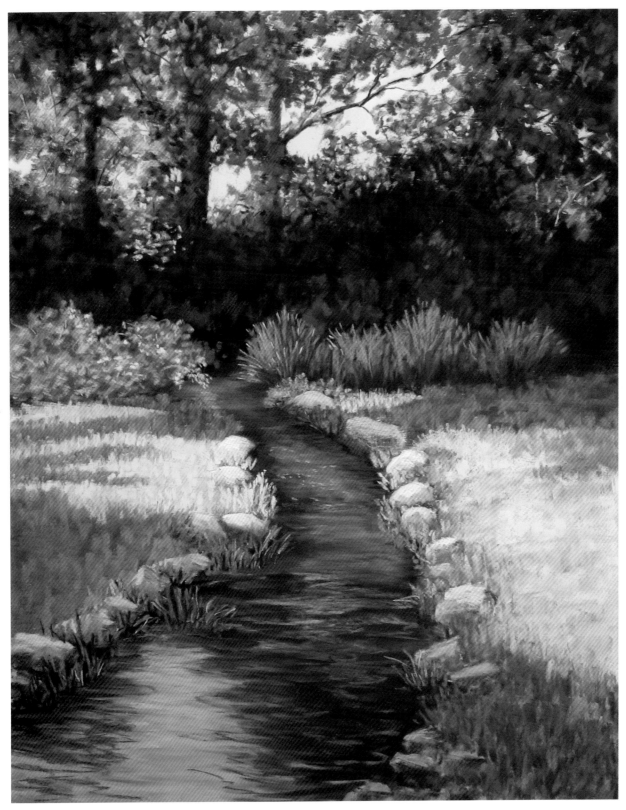

《慵懒的午后》，玛姬·普莱斯
色粉创作，色粉卡纸，51 厘米×41 厘米

目录

材料清单

笔刷

6毫米、12毫米和25毫米合成毛笔刷,12毫米优质板刷,4号、6号和12号水彩笔刷,10号榛形刷。

色粉笔

软色粉笔（每种颜色准备5~10个明度）：米黄、黑色、蓝色、蓝绿、蓝紫、蓝灰、冷棕、灰绿、绿色、橙色、红色、橙红、紫红、红灰、紫色、紫灰、暖棕、白色、黄色、橙黄、黄绿。

硬色粉笔（每种颜色准备3~5个明度）：黑色、蓝色、棕色。

色粉铅笔：黑色、棕色、浅黄、白色。

画纸

安普森色粉板、康颂蜜丹纸、色粉卡纸、理查森高级色粉画纸、UArt 色粉砂纸、沃利斯色粉砂纸。

水彩颜料

茜红、烧赭、熟褐、镉黄（浅镉黄和中镉黄）、镉橙黄、镉橙红、咔唑紫、钴蓝、二氧化紫、佩恩灰、生褐、草绿、钛白、群青、温莎绿、土黄。

其他材料

护肤霜或液体手套、铅笔、画纸、定画液、海绵、可塑橡皮、纸巾、卷笔刀、尺子、胶带、蓝色标签、外用酒精或其他矿物油。

一、什么是软色粉笔？

"软色粉笔"有着各种不同的硬度，其中质地相对较硬的色粉笔称为"硬色粉笔"。实际上，很多色粉画家都觉得这两个名称不够准确，认为"软色粉笔"是和油画棒（油性色粉笔）相对的，称为干性色粉笔更合适。市面上有不同形态的色粉笔可供大家选择，既有细长的硬色粉笔，也有如黄油般柔软的圆形或方形软色粉笔。

软色粉笔仅由色料（与油画颜料和水彩颜料成分相同）和黏合剂混合而成，没有其他添加剂。作画时，请确保色粉笔是干燥的，然后用色粉笔的侧面或者尖头作画。专业的色粉画纸有平纹和粗纹，后者更易于抓取色料。

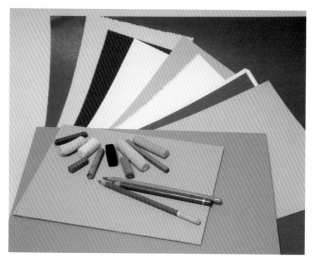

色粉笔和色粉画纸

色粉画纸有着不同的表面肌理，色粉笔也有着不同形状和软硬程度。高品质的色粉画纸有着很好的吸附能力，可以呈现出良好的色彩效果。因此在选择色粉笔时，考虑画面的色彩、明暗和冷暖即可。

用笔侧大面积涂抹

我们在处理大块区域时，通常会用色粉笔的侧面进行涂抹，创造出类似油画"大笔触"的效果。作画时，建议由大入小，先大面积地铺色，再添加细节，以提升画面的整体性。此外，用色粉笔的侧面轻轻涂抹，可以有效增加画面的色彩层次。

用笔尖刻画细节

当我们处理画面中的细节时，常常会用握铅笔的手势来握色粉笔。无论你选择什么形状的色粉笔，质地更硬的色粉笔总能更好地刻画出细节。当然，为了更好地刻画细节，我们可以用刀片或卷笔刀将色粉笔削尖。

预设效果

创作色粉画时，最好先画背景，再画前景，以免前景被背景覆盖，从而保留所有的有效笔触。

二、如何整理色粉笔？

在开始作画之前，面对一大堆五彩斑斓、令人眼花缭乱的色粉笔，我们必须根据画面的明暗、冷暖和色相挑选合适的色粉笔。接下来，我将分享一些整理色粉笔的小诀窍，希望能帮助你更快地做出选择。

1. 准备一个盒子

比起保留原有的色粉笔套装，我更喜欢把套装打乱，重新整理，将色粉笔有序地收纳在一个盒子里，让所有的颜色都一目了然。你可以选择一个大小适宜的盒子专门存放色粉笔，同时用于工作室创作和户外写生；也可以准备两个盒子，大盒子用于工作室，小盒子用于户外写生。

市面上有很多不同规格的盒子可供选择，但有些艺术家更爱自制或改造属于自己的盒子。需要注意的是，无论你是购买还是自制，盒子都应有六个分区，这样你才能根据颜色的冷暖和明暗进行分类整理。

2. 确定冷暖

当我们开始整理色粉笔时，能轻松地区分明显的暖色（如红色、黄色）和冷色（如蓝色），但有些颜色的色彩倾向不明显，很难将其单纯地归纳为暖色或冷色。以紫色为例，我们经常会感到困惑，很难判断它到底偏向蓝色还是红色。最难定夺的是绿色，因为它可冷可暖，最简单的方法是将绿色放在冷色和暖色的中间。

3. 感知明暗

整理色粉笔的过程是一个感知明暗的训练。人眼可以识别的明暗范围远远超过六个，所以不必担心，在整理时问自己"这个颜色更适合放在哪个明暗区间"，并反复进行比较。多练习几次，锻炼自己的明暗感知能力，很快你就可以轻松地确定色粉笔的明暗区间了。当你观察绘画对象、参考照片或者画架上的画作时，你能明显地察觉到自己的明暗感知力正在不断提高。

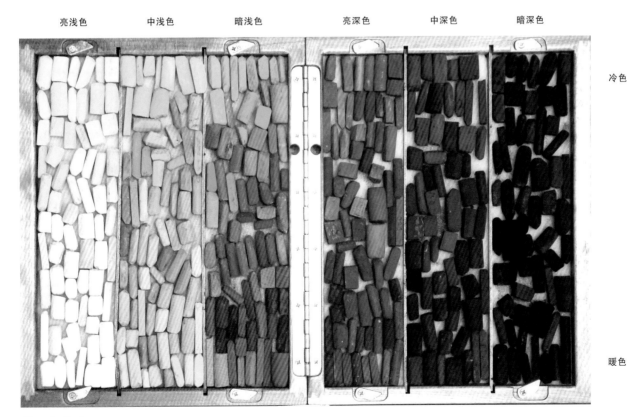

整理色粉盒

上图的色粉盒由六个部分组成，从左到右按明暗排列，从上到下按色温排列。

三、底色

　　作画时，先上底色，确定整幅画的基调，有助于提升画面的最终效果。底色时不能有过多的色彩或色调，用大色块快速铺满整张画纸。绘制底色时下笔要轻，然后刷上一层液体媒介剂（如无味松节油），注意不要填满画纸表面的凹凸。

　　底色是一幅作品的起点，奠定了整幅画的色彩和明暗。

　　绘制底色的方法有很多。在这个练习中，底色采用了五个相同色相、不同明度的颜色，从而营造出和谐统一的画面效果。虽然我认为应当选择尽可能少的颜色，但经过尝试，我发现用五个颜色会比三个颜色更有利于画面的表达。确保你挑选的色粉笔拥有相同的色温和色相。以右侧的紫色系为例，不能添加偏暖的紫红色，否则画面会变得脏乱。

选择底色

本次练习中，我根据光线的颜色，选择了五种不同明度的紫色作为底色。

保持双手洁净

如果你不想让色粉笔弄脏双手，可以提前涂一层液体手套或护手霜。你也可以只用拇指和两根手指捏着色粉笔作画，这样只需为手指涂上液体手套，既能保持双手整洁，也不会影响你绘画。创作完成后，用水冲洗双手，色粉便能被快速、方便地洗掉了。

1 分析参考照片

在开始作画前，我们要先分析照片，确定画面中最重要的元素，并运用这些元素来画草图。

2 确定构图

用硬色粉笔画出构图中最重要的元素。如果像这个案例一样，描绘对象很复杂，你可以先绘制网格作为参考。这些辅助线稍后便会被底色覆盖，丝毫不会影响画面效果。

3 上底色

用上一页选择的五种紫色为画面中最重要的块面上色。注意，下笔要轻，并且最好用色粉笔的侧面涂抹。为了给后续的创作留有空间，我没有将颜色糅进画纸中，也没有涂满整张画纸。

在这一阶段要轻轻地上色，不能使用过多颜色，避免将纸张表面的肌理填满。如果用力过猛，之后就很难再进行叠涂了。上底色时，通常先画暗深色，再画中间色，最后画浅色。作画时试着眯起眼睛，不时地退后一步，审视画面的明暗关系是否准确。

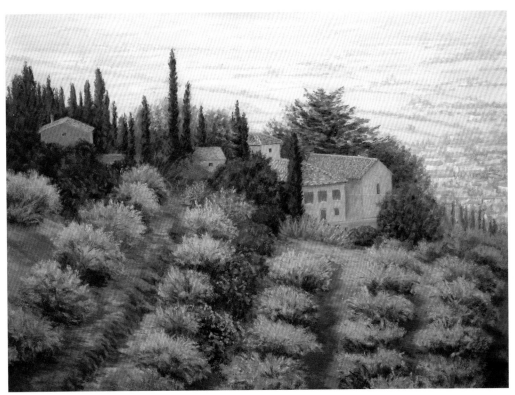

《基亚纳山谷的雾》，玛姬·普莱斯
色粉创作，理查森高级色粉画纸，46厘米×61厘米

4 成品

在这幅画作中，如何表现薄雾笼罩的山谷、近处的楼房以及橄榄树林之间的明暗关系是关键。因此，我选用同一色系为底色，没有采用不同色相、色温和明暗的颜色，在第一步就明确了各元素的明暗关系。

完成底色后，逐步添加新的颜色，调整画面时千万不要犹豫不决。我在部分深绿色的落叶乔木上混入了橄榄绿，但画面中颜色最深的部分还是那些高耸的柏树。此外，注意表现出前景和远处山谷的明暗差异，只有这样才能塑造出画面的景深。

四、运用无味松节油

在色粉表面刷上无味松节油，能使色粉更好地"融入"画纸表面，并且将每个涂层分隔开，形成干净整洁的画面效果。这能帮助你在草图阶段确定基础的明暗关系，也便于后续随时进行调整。以下是一些相关的小技巧：

- **将无味松节油存放在有盖子的容器中。** 无味松节油的保质期很长，可以重复使用。切忌搅拌无味松节油或将笔刷插入底部的颜色沉淀区。

- **使用旧的或者廉价的合成毛笔刷。** 色粉画纸的表面较为粗糙，容易损坏笔刷，因此不必选用高品质的笔刷。

- **画纸要垂直摆放，而非平放。** 平放的画纸会造成媒介剂和色粉淤积，而垂直的纸面可以有效地避免这一情况发生。

- **一只手拿着纸巾，另一只手将笔刷浸入无味松节油。** 如果你之前用过这瓶无味松节油，那么就不要把笔刷插到容器底部，否则会把底部的颜色沉淀搅起。用纸巾轻轻吸走笔刷上残余的颜色。

- **从最浅的颜色开始刷。** 这样可以防止无味松节油过早变脏。小心地绘制每个部分，并时常用纸巾擦拭笔刷，避免笔上残余的颜色弄脏画面。在用笔刷蘸取无味松节油前，务必要用纸巾擦去笔刷上多余的颜色。

- **确保颜色的整洁性和独立性。** 如果过量使用无味松节油，容易破坏最初建立的明暗关系。

- **擦拭笔刷，避免笔刷打滑。** 偶尔遇到笔刷打滑的情况，也不必慌乱，只要发生的次数不多，对最终的画面效果就不会造成太大的影响。

- **覆盖整个画面。** 如果只是轻轻地用色粉笔上色，那么只需要添加很少的无味松节油。涂上松节油后，要留出干燥的时间，大约需要 20 ~ 30 分钟。如果你觉得等待时间太长，可以用吹风机吹干。

有些艺术家偏爱矿物调色油或外用酒精。尝试不同的媒介剂，找到最适合自己的一款。

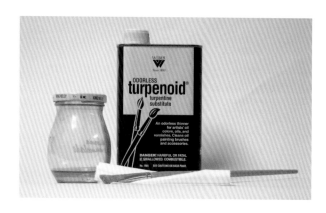

1 准备材料

首先，准备所需材料。找到一个盖子能拧紧的小罐子，装入无味松节油或者其他你喜欢的媒介剂。此外，你还需要一支平价的合成毛笔刷和一些纸巾。

如果你选择用无味松节油，请务必购买带有蓝色标志的版本。带有绿色标志的版本使用后无法完全干透且较为油腻。

2 用色粉笔上色

为大块面上色时，根据明暗和色温挑选颜色。注意，有些底色会在成品中透出来，所以挑选颜色时也要考虑到这一情况。

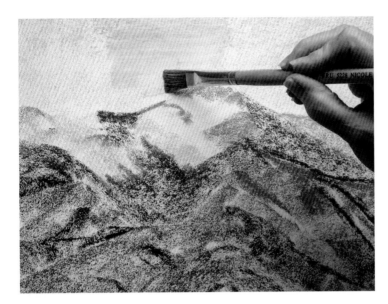

3 从亮处开始

用色粉笔涂完后，就可以上松节油了，注意不要弄脏画面，将颜色混在一起。记住从最亮的颜色开始。如果从暗部开始，笔刷上的色粉会被带进无味松节油，从而使后续的颜色浑浊。在蘸取无味松节油前，要经常用纸巾吸走或擦去笔刷上残余的颜色。

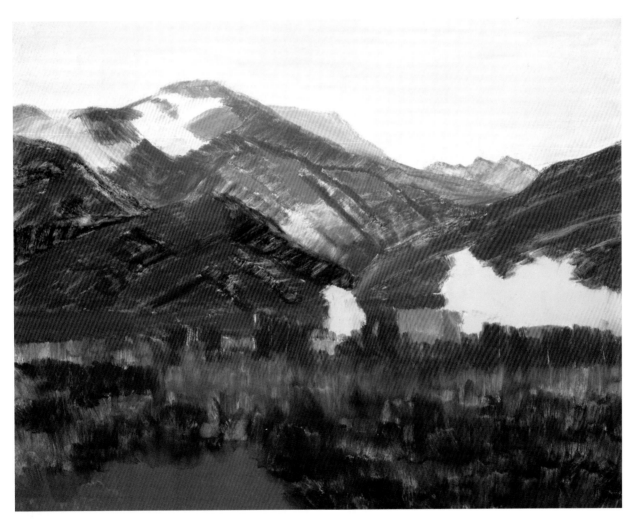

4 最终效果

刷好无味松节油后，等待画面干燥或用吹风机吹干。如果你选择用吹风机，那么务必让吹风机与纸面保持10~13厘米的距离。别忘了，松节油是易燃液体！有些颜色湿润时变暗，不必担心，它们干燥后会恢复原本的色彩。现在，我们已经完成了大致构图，确立了画面的色彩和明暗基调，是时候继续更进一步了。

五、擦蹭和晕染

擦还是不擦？这是个问题。色粉画初学者喜欢用手指擦蹭来混合颜色。这一方法看似简单、直接，但效果并不一定是最好的。

色粉画为什么能如此绚丽呢？这要归功于色粉笔材料的纯粹性。色粉笔仅由色料和黏合剂混合而成，是干性的，没有油、水等其他添加剂，因此颜色非常纯净。用手指擦蹭画面，可以柔和轮廓，使颜色变暗，形成灰暗的效果。

然而，有时晕染能创造出更好的效果，这一手法常用于表现远处的云朵，或者柔和水面镜像。

轻拍也是一种选择。如果要将相似色调的颜色融合在一起，或者柔和轮廓，那么可以用指腹轻拍画面。注意不要用力过猛。

过度晕染

过度晕染会使颜色变脏，尤其将色温和明度差异较大的颜色晕染在一起时。记住，没有用手指加工前，色粉的颜色是最亮丽的。

成功的晕染

如果你希望天空没有肉眼可见的笔触，那么晕染就成了最好的方法。先用色粉笔的侧面以大笔触上色。接着，用干净的手指顺着笔触的方向将颜色晕染开。如果需要，你可以反复上色和晕染。

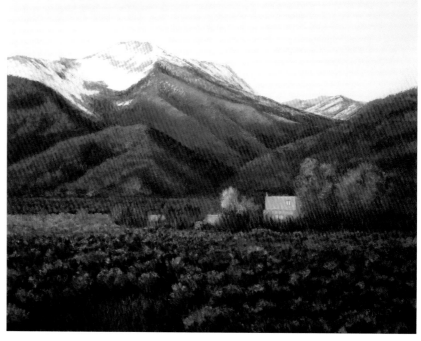

《绚丽的陶斯》，玛姬·普莱斯
色粉创作，理查森高级色粉画纸，41 厘米×51 厘米

六、扫去多余的颜色

我们往往希望在成品中保留部分底色，然而，有时底色覆盖画面的程度会超过我们的预期。在这种情况下，我们就需要扫去多余的颜色。

比起猪鬃笔刷，我更喜欢用海绵刷扫去颜色。海绵刷价格低廉且有很多不同的尺寸，在各大美术用品商店都有销售。猪鬃笔刷的使用难度较高，很容易扫去过多或过少的颜色，甚至还会掉毛。

海绵刷的角和边缘可用于较小的区域，宽面则可用于较大的区域。去除色层的方式很多，多加练习，只要你足够细心，甚至可以擦除一个色层而留下另一个完整的色层。

当海绵刷蘸满色粉时，大力拍打海绵即可。如果海绵刷太脏，最好用水清洗，并在下次使用前彻底晾干。

选择海绵刷

海绵刷有很多尺寸可供选择，其中，我最喜欢的是 25 毫米海绵刷。对于我来说，这个尺寸更容易把控。

扫去多余的颜色

如果你觉得底色过于厚重，可以用海绵刷扫去多余的色粉。用海绵刷的边缘处理细节，用海绵刷的宽面处理大块区域。

七、参考照片作画

如果条件允许，我建议多练习写生，这能帮助你快速提升画技。如果因种种原因无法写生，那么相机将成为绝佳的辅助工具。

1. 优势

有些艺术家因为气候、环境等种种原因无法进行写生，对于他们而言，参考照片是必不可少的。

根据照片作画代表着你能在工作室舒适地作画，不用考虑天气情况和时间问题。此外，你也不用担心光线变化，并且可以有足够时间尝试不同的画面效果。

2. 劣势

参考照片有优势，但同时也有弊端。首先，相机通常无法捕捉到人眼所见的颜色范围。其次，有些照片会发生曝光失调或过度的情况，这将破坏自然光的美感。如果你没有专业的摄影器材或者不会用图片编辑软件，那么很难解决这些问题。

3. 解决方法

如果你想根据照片作画，希望下面这些建议能对你有所帮助：

- **拍摄时记录必要的细节**。比如时间、光源位置和阴影中的颜色。这样，即使是在工作室根据照片作画，也可以画出精确生动的画作。

- **分析天空的颜色**。照片中的天空通常会太亮，有时也会出现不够自然、太黑或太蓝的情况。大部分情况下，照片中天空的颜色会变淡甚至接近白色。尝试从照片中寻找线索，确定天空的颜色和深浅，例如，看看水面或雪中是否有映衬出天空的颜色。如果水面中天空的倒影是蓝色的，那么天空很可能就是蓝色的。当然，你也可以根据阴影来确定天空的颜色。阴影表现了光照情况，如果阴影中带有蓝色，那么这又是一个证明天空是蓝色的有力线索。

- **分析亮浅色的明度**。如果照片中天空是白色的，但你知道它应该是蓝色的，那么照片中的亮浅色可能太浅了（唯一的例外是雪景）。以此类推，进行调整。

- **分析暗深色的明度**。亮部太浅和暗部太深这两色问题通常会同时出现。如果照片是在晴天拍的，照片中的阴影却是黑色的，那么照片肯定没有准确地还原阴影的色彩。作画时，阴影不能用黑色表现，建议选用明度相近的颜色。

4. 将劣势转为优势

你或许想问，为什么要费心思考照片给画面带来的影响？直接外出写生、实地观察对象、光影效果不是更加方便吗？答案非常简单，参考照片总有它的可取之处。即使是一张糟糕的照片，也能激发你的创作热情，促使你运用想象力和创造力去改进它。当照片中的颜色明显有误时，你不必复制它们；相反，你可以自由地尝试所有可能出现的颜色。如果照片中是你熟悉的地方，那么你可以根据自己的理解，为画面添加颜色。

无论照片拍得多糟糕，只要巧妙地将劣势转为优势，你依旧能创作出美丽的画作！

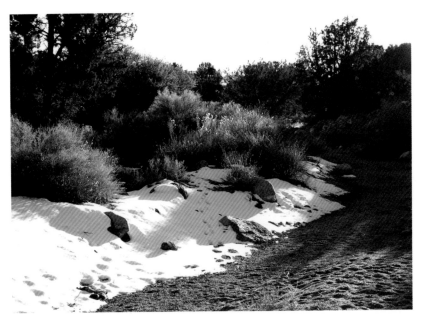

一张不好的参考照片

这张照片出现了很多常见的问题。天空是白色的，但是雪中的阴影却是蓝色的，这就表明天空也应该是蓝色的。画中的阴影几乎呈黑色，而现实中我们看到的颜色更有活力。此外，照片中所有树叶的颜色都很接近。整张照片看上去死气沉沉的。

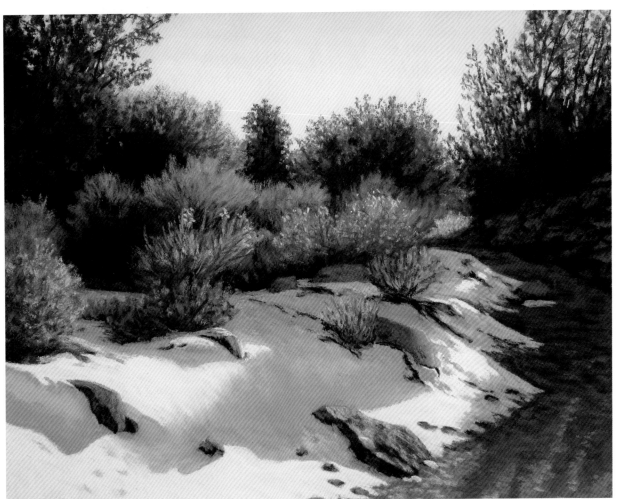

《山麓小径》，玛姬·普莱斯
色粉创作，理查森高级色粉画纸，41 厘米×51 厘米

恢复生机

这幅色粉画修正了照片中的所有缺陷：天空是蓝色的，植物阴影的颜色包含了环境色，所有树木就更多彩了。

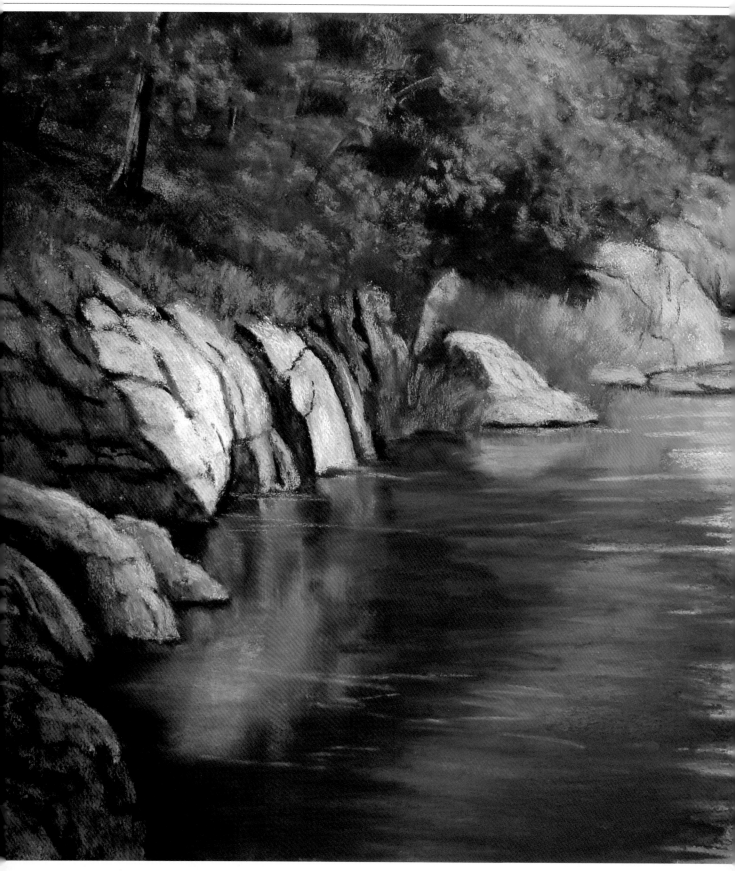

《岩石与倒影》，玛姬·普莱斯
色粉创作，理查森高级色粉画纸，41 厘米×51 厘米

光与色的基本原则

当你挑选色粉笔时，在想些什么呢？你是否在想"这里需要用蓝色"，于是就在蓝色色粉笔中乱翻一通，试图找到一支深浅适宜的色粉笔。

另一种挑选颜色的方法是先确定色彩的明度。你可能听过或看过类似的建议"如果找不到准确的颜色，那么就选择准确的明度。"我认为，在确定颜色前，必须先考虑明暗。

明度，也称色调，是指颜色的明暗程度。明度对画面结构起到了至关重要的作用，强烈的明暗对比可以快速吸引观众的目光。一般来说，灰色或浅色会形成后退或靠后的效果，而强烈的深色调则看起来更靠前。

此外，还有一个因素不容忽视，那就是色温——颜色的冷暖程度。暖色看上去更接近观众，而冷色则会使画面远离观众。

合理运用明度和色温有助于塑造出画面的空间感。所以在为画作挑选颜色时，要先考虑明度，再考虑色温，最后考虑色相。你不只是在找一种"蓝色"，而是在找"暗的冷色"。按照这一方法，你会发现冷紫色的画面效果与蓝色相同，甚至更胜一筹。一旦对明度和色温有了清晰的认知，你其实已经成功了一半。

光源的位置是另一个要点。无论你是根据照片画室外风景，还是画自然光或人工光源下的静物，光源的位置对于光与色的表现都极为重要。

在本章中，我们将一一探讨这些要素。

一、确定明暗范围

明暗色阶图是我所有画作的基础。

1. 阴影的重要性

对于艺术家来说，理解明暗和深浅的内在联系非常重要。光与影相辅相成，阴影始终存在，但其形状是通过光表现出来的。

阴影为一幅成功的画作提供了宝贵的信息，即明确了光源的位置。观察光源的方向和角度，以及投影的方向和角度，可以帮助你更准确地刻画对象。当你亲眼观察自然景观时，你会发现最亮的区域都是阳光照射的部分，最暗的区域则是阴影部分。这听起来很简单，但却是确定一幅画明暗范围的重要依据。

2. 建立明暗范围

为了使画中的自然光影更加逼真，你必须明确画面的明暗范围，从最亮的部分（亮浅色）到最暗的部分（暗深色）。有些根据照片作画的艺术家发现，将照片转化为黑白模式，有助于更真切地感受画面的明暗范围。你也可以打印一份黑白照片作为参考。

确定了画面最亮和最暗的部分后，逐渐构建出所有光影的明暗范围。值得一提的是，所有的反光，即便是阴影中的反光也属于亮色。

3. 制作明暗色阶

明暗色阶是初步确定明暗范围的有效工具。你可以在美术用品商店购买或者自制简单的灰度色阶。在灰度色阶中，通常白色的色值是10，黑色是1。然而，在实际的画作中，不可能囊括整个色阶，例如，画面中最亮区域的值可能是9，最暗区域的值是3。

将明暗色阶放在参考照片旁边，通常画面的亮部是7~10，暗部是1~3，这可以让你保持光线的亮度和阴影的暗度。需要补充的是，你的参考照片中很可能存在过亮或者过暗的地方，这就需要你根据实际情况进行调整。

创建明暗色阶

你可以在美术用品商店购买明暗色阶，也可以像我一样自制一个。

眯着眼睛看：艺术家最好的朋友

如何判定明暗关系是否正确？最好的工具就在你的脸上——你的眯眯眼！当你眯着眼睛观察时，就能看到大色块或明暗组合，从而更清晰地了解画面的明暗关系。

画一张小草图

绘制草图时，为了确定大致的明暗范围，通常先将画面划分为黑、白、灰三部分。黑和灰是暗部，白则是亮部。画好草图后，你可以进一步细化明暗范围，添加细节。

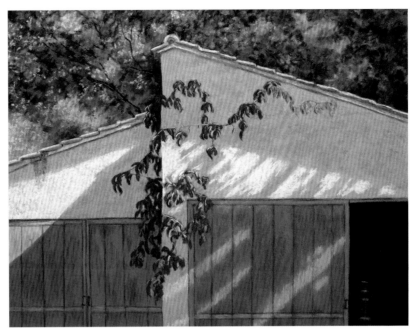

《秋之初吻》，玛姬·普莱斯
色粉创作，理查森高级色粉画纸，41 厘米×51 厘米

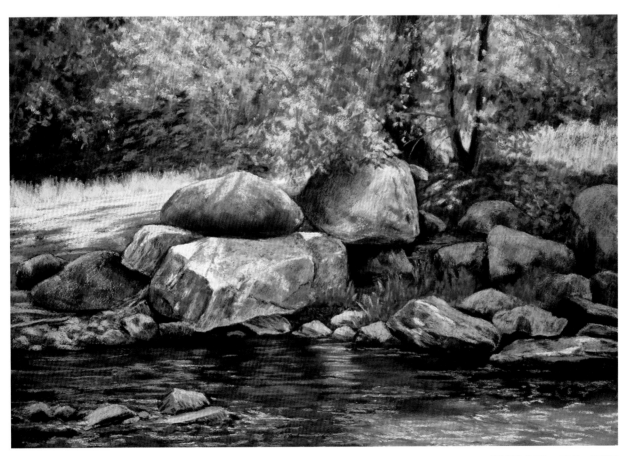

《科罗拉多溪》，玛姬·普莱斯
色粉创作，理查森高级色粉画纸，46 厘米×61 厘米

理论应用于实践

上图中，最大的岩石上的高光是唯一色值接近 10 的地方，而最暗区域的色值不超过 2。描绘斑驳的阳光和阴影区域时，你需要细心观察，确定哪些景物在阳光中，哪些景物在阴影中，以及每个物体或区域的明暗范围。

二、表现真实的白色

虽然白色的物体通常是画面中最浅的颜色，但我们很少会用纯白色作画。这是因为太阳光或其他物体的反光都是有颜色的，并且带有微妙的冷色调或暖色调。太阳的位置、光线的角度以及其他大气因素，共同决定了这种颜色的色彩倾向。使用纯白色会导致画面看起来很不自然。

为了表现真实的白色，你可以尝试一些接近白色的浅色，如很浅的黄色、粉色、橙色、绿色或蓝色。用短小的笔触创造出绚丽的白色系。

《光之使命》，菲尔·贝茨
色粉创作，沃利斯博物馆级色粉砂纸，30厘米×23厘米

创造令人信服的白色

明亮的白墙由各种亮浅色组成，包括接近白色的黄色、粉色、绿色和橙色。大部分的白墙都是暖色，虽然阴影中混有冷色，但仍然有暖色的反光。

运用浅色和灰色

色粉笔厂家制造出了一系列不同的浅色（亮色）和灰色（暗色）。注意，表现白色系的浅色和表现阴影的灰色通常有着相同的色彩倾向。

三、创造可信的黑色

和白色一样，黑色很少以纯黑的形式出现在画作中。在充足的阳光下，黑色看起来可能比你想象中的更浅。例如黑色车子的顶部，它在阳光照射下所展现的颜色不是黑色，更像是蓝色、绿色或紫色。摆脱自己对黑色的固有印象，仔细观察黑色物体呈现出的色彩。此外，不同材料反射阳光的方式也各不相同，同样是黑色，金属和木头会呈现出截然不同的效果，因此我们要尽量捕捉这些差异，并将其体现在画作中。

阴影中的黑色

黑色或近乎黑色的阴影通常还是一幅画中最深的部分。为了防止阴影变成画面中的"黑洞"，建议你在其中添加些许环境色。很少有地方需要用到纯黑。当然也有例外，石块的"蜘蛛洞"就要用到纯粹的黑色。什么是"蜘蛛洞"呢？我将石块间又黑又深、完全没有光线进入的部分戏称为"蜘蛛洞"。注意，一幅画中不能出现太多"蜘蛛洞"。

《路易斯堡阴影练习》，丽兹·海伍德－沙利文
色粉创作，黑色康颂蜜丹纸，41 厘米×41 厘米

描绘阳光下的黑色物体

在阳光下，不同材质的黑色表面会呈现出截然不同的颜色。观察门、灯杆和单向指示牌的颜色，并寻找它们之间的差异。金属、塑料和木头表面的材质变化，能够极大地影响我们对颜色的感知。

《光之雕刻》，科莱特·奥迪亚·史密斯
色粉创作，四层无酸卡纸，51 厘米×51 厘米

描绘阴影中的黑色物体

阴影中的岩石几乎是黑色的，但仍有着微妙的色彩变化，进而更好地塑造出了岩石的形状。

观察明暗交界线

画黑色物体时，要格外关注明暗交界线。有棱角的物体可以用生硬的线条来表现；圆润的物体则需要用更多的中间色调来过渡。

四、了解色温

艺术家通常根据色温将颜色分为"冷色"或"暖色"，但这些术语究竟是什么意思呢？通常而言，蓝色系是冷色，而红色系和黄色系是暖色。学习色彩理论时，正确地感知色彩冷暖是关键。虽然这不是必须掌握的要点，但了解色温的基础知识将有助于提升你的画作质量。

互补色

互补色是色环上相对的颜色，通常一冷一暖，以右图为例，红色是暖色，而绿色是冷色；黄色是暖色，而紫色是冷色；橙色是暖色，而蓝色是冷色。但有些颜色很难分辨冷暖，尤其是二次色和三次色，这时分析颜色的组成就变得格外重要了。例如，红紫色是红与紫的组合，而紫色是红与蓝构成的，也就是两种暖色加一种冷色，因此红紫色偏暖；同理，蓝紫色是蓝与紫（红加蓝）的组合，也就是两种冷色加一种暖色，因此蓝紫色偏冷。

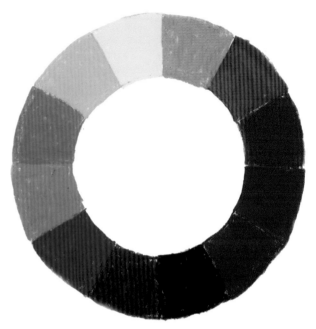

色环

上图是一个简单的自制色环，包含了三原色、二次色和三次色。互补色是色环上相对的颜色，如蓝色和橙色。尝试将某个颜色与其互补色边上的颜色组合在一起，如蓝色与橙红或橙黄，这会形成有趣的色彩效果。

对色彩的感知

为画作挑选颜色时，必须考虑环境色的影响。以上图为例，相同的绿色，在红色中看起来偏冷，在蓝色中看起来偏暖。绿色由一个暖色（黄色）和一个冷色（蓝色）组成，因此没有明确的冷暖定义。通过改变颜色的混合比例，我们可以得到偏冷或偏暖的色彩效果。此外，如果想使颜色呈现偏冷的色调，我们只要在其周围增加暖色即可。

五、表现晨光的冷色调

根据参考照片描绘户外风景时，我会先问自己：光是什么颜色的？对于不画画的人来说，这是个愚蠢的问题，但对于艺术家而言，他必须能够熟练地分析和理解光的颜色。一天中不同时间的光将显现出不同的颜色。

营造出晨光的氛围

晨光往往是冷色的，早晨的风景往往沐浴在可爱的蓝色或淡紫色阴影中。冷色调可以营造出舒缓、平和的氛围。然而需要注意的是，不同的观众会对颜色作出不同的反应，一千个人眼中有一千个哈姆雷特。

在理查德·龙格伦的作品《阿米莉娅岛上的花》中，光线是冷色调的，但明媚的花朵为画面注入了活力，使画面不那么冷清或平淡。有时，细节决定了一幅作品的成败。

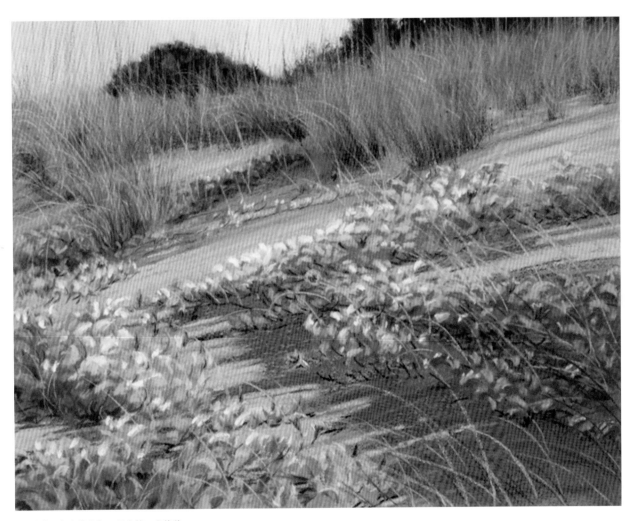

《阿米莉娅岛上的花》，理查德·龙格伦
色粉创作，白色安普森色粉板，28 厘米×36 厘米

在晨光中画画

这张画的参考照片是在早晨七点半拍摄的，当时非常凉爽。沙地采用了浅浅的薰衣草紫作为底色，阴影则采用了更深的薰衣草紫和其他紫色系。

六、捕捉正午阳光的温暖

乍看之下，我们可能会以为光是白色的。确实，有些灯是发白光的，但是太阳的自然光带有黄色的光芒。当天空万里无云时，正午阳光中的黄色尤为明显。

油画家们为了真实地还原正午阳光，会在白色颜料中加入少许黄色。然而，色粉画家在描绘正午时分的白色物体（如白云）时，会尽量避免混合颜色，而是用很浅的颜色来取代白色。如果你没有足够浅的黄色，不妨先画黄色，然后再叠涂白色。

描绘正午风景时，建议选择带有黄色调的颜色，统一的色调能够使画面更加和谐统一，黄色则能让人感受到太阳的热烈。注意，选择偏黄而非偏蓝的绿色。画面的高光部分也是黄色调的。

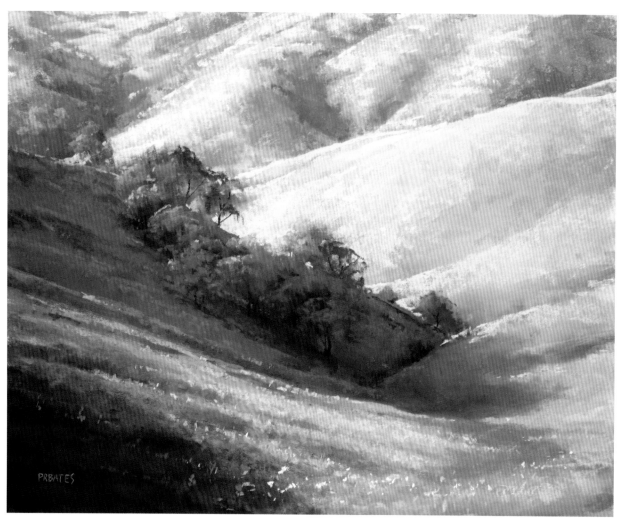

《温暖的下午》，菲尔·贝茨
色粉创作，沃利斯色粉砂纸，41 厘米×51 厘米

正午阳光下的画作

画作描绘了下午一两点的景色，光呈现为黄色和黄绿色。注意，远景的阴影运用了蓝灰色，而近景的阴影则用了浅薰衣草紫、橙色和绿色。这些颜色不仅创造出了画面的空间感，还营造出了强烈的光感。

七、描绘傍晚的余晖

傍晚的余晖或许是最容易描绘的光线了，通常呈现为橙色或偏红的颜色。在为景物上色时别忘了加入光的颜色，让它贯穿整个画面，从而营造出和谐统一的效果。

互补色可以很好地起到强调的作用。只需添加光的互补色，就能创造出有趣的对比效果。如果暖橙色的光线笼罩整个画面，会略显单调，不妨加入少许蓝色，这会让画面变得更有趣、统一。

《梅尔罗斯的傍晚》，菲尔·贝茨
色粉创作，沃利斯色粉砂纸，41 厘米×51 厘米

在傍晚的余晖中作画

整幅画笼罩在橙光下，就连远处蓝色的山脉也不例外。那么艺术家是如何描绘橙黄色的天空，又是如何有效地表现傍晚时分的呢？请你仔细观察并做好笔记。

正午光线的渲染效果

　　光线能够改变彻底物体的外观。早晨的阴影带有蓝色，这是因为晨光是冷色调的。傍晚的夕阳会将所有景物染成红色。正午的阳光会使整个画面呈现出温和的暖色调，并形成显眼的高光。画正午光线下的人物时，这一效果会表现得尤为明显。

　　在这幅范例中，你会发现正午阳光对人物肤色的影响有多么显著，以及如何创造出层次丰富的暖色调。

材料

画纸

36 厘米×28 厘米白色安普森色粉板。

色粉笔

背景和阴影：烧赭、深土红、浅棕、浅蓝紫、中蓝紫。

靴子：深土红、浅蓝紫、浅灰。

连衣裙：深土红、浅粉、粉色、两种明度的蓝紫、白色、偏黄的白色。

脸、手和腿：熟褐、肉色、浅蓝紫、浅赭、浅橙、浅橙红、中烧赭。

底色：蓝紫、深熟褐、深褐、深土红、浅赭、浅棕、中烧赭、两种浅蓝紫。

色粉铅笔

靴子：亮红、熟褐、白色。

连衣裙：亮红、中蓝紫、红色、绿松石、紫色、白色。

面部、手和腿：蓝紫、亮橙、深熟褐、深土红、深褐、浅橙红、橙色、红色。

高光：亮橙、明黄、红色、赭色、黄色、白色。

阴影：蓝紫。

其他

25 毫米和 6 毫米合成毛笔刷，28 厘米 x 36 厘米、105 克 / 平方米的白色画纸，无味松节油，2B、4B 和 9B 铅笔，纸巾，卷笔刀，磨砂纸板，定画液，胶带。

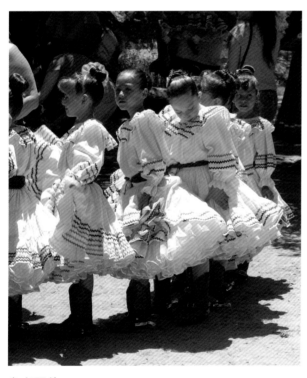

参考照片

参考照片充满张力，这都源于女孩脸上闪烁着的正午光线以及她们耀眼的白裙。最大的挑战在于，我们不仅要关注上述元素，还要排除无关元素。创作时，艺术家省略了背景中的人群，弱化背景使之成为一片抽象的暖色。

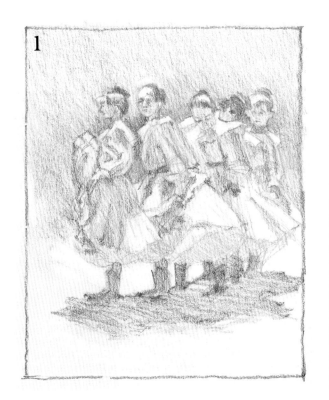

1 完成草图

在105克/平方米的画纸上，用2B和4B铅笔画一幅相同尺寸的速写草图。如果最终画作和参考照片是同比例的，那么作画难度将大大降低。人物应靠近画面的右侧，在画面左侧留出一定的空白，避免观众的视线被人物引到画面之外。

描绘左侧第二个人物时，突出她的面部表情，这样可以使她更显眼。此外，为了使场景看起来更加自然，要格外注意人物的间距和头部的转向。

为了营造出阳光明媚的午后氛围，我加强了人物下方的光影对比。加深画面上半部分的色调，表现出位于阴影中的背景。略微提亮画面顶部的色调，暗示光源的位置。

2 转印

用9B铅笔将速写草图的背面涂黑。然后用胶带将草图贴在白色安普森色粉板上，用2B铅笔转印草图。画完后，轻轻地抬起画纸的一角，检查是否已经将所有的线条成功转印到了色粉板上。

根据草图，加强略显薄弱的线条，用手指擦去不重要的部分，并喷上一层定画液。

3 为背景上色

为背景上色时，要用色粉笔的侧面轻涂画面，避免将纸面的凹凸处填满。注意上色的顺序，先是深熟褐，然后依次是中烧赭、浅棕、蓝紫。

接着，用25毫米扁平刷蘸取少许无味松节油，刷涂背景，使色粉颗粒更贴合色粉板的肌理。当画到细节部分时，比如人物脸部轮廓，我们要换成6毫米笔刷。作画时，务必由浅入深。

变换颜色时，别忘了用纸巾擦拭笔刷，以保持颜色的纯度，避免弄脏画面。涂上松节油后，湿润的颜色会变深，不必担心，颜色干燥后会恢复原来的明度。

4 为人物上色

用硬色粉笔为人物的脸、手和腿上色，颜色为浅赭和中烧赭。用深褐为头发上色。人物皮肤和头发的高光部分是受光最强的区域，暂时不需要上色，保留色粉板原本的白色即可。

继续用硬色粉笔上色。连衣裙的阴影部分由两种较浅的蓝紫色叠涂而成，靴子则用了土红色。

用第三步中的笔刷上色。先用松节油润湿人物的脸部，将颜色晕染开，延伸到未上色的高光区域，形成自然的渐变。接着，用相同的手法为人物的头发、手、腿和靴子上色。等画面干燥后再进行下一步。

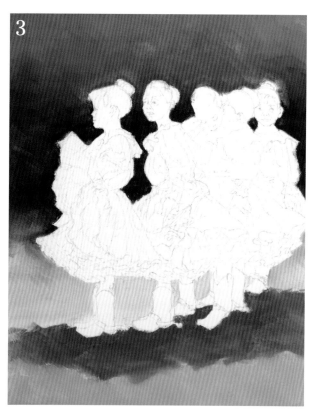

表达自我

在学习书中的分步练习时，你可以尝试不同的颜色，尽情享受色彩的乐趣。如果你没有硬色粉笔也没有关系，软色粉笔同样可以创造出很好的画面效果。记住，绘画中没有一成不变的规则。即使你是跟着步骤作画，仍然可以根据自己的喜好自由变换颜色。在艺术世界里，你永远有表达自我的空间。

5

6

5 添加面部特征

人物的面部特征要用色粉笔的笔尖来刻画，因此我们要先用卷笔刀削铅笔，再用磨砂纸进一步打磨笔尖。用深熟褐画眼睛的暗部，用土红画唇部，用较浅的橙红表现阳光下呈半透明的耳朵。

用浅色继续完善这些重要的细节。注意，尽管都使用了相同的颜色，还是要一张张脸画。在鼻子、上唇和太阳穴周围的阴影区域涂上中烧赭、浅赭、浅橙、肉色和少许浅蓝紫。

6 添加高光

高光对于表现明媚的阳光起到了至关重要的作用。如果用接近白色的黄色来画高光，相比白色，能创造出更强烈的光感。用色粉铅笔的侧面来混合面部颜色，明确脸颊的边缘、下颚和眉弓。此外，连衣裙的颜色也会映衬到下颚和脸颊上，并形成反光。我们该如何表现这些反光呢？准备一支削尖的白色色粉铅笔，稍稍提亮这些区域的色调即可。然后，用亮橙、明黄和红色提亮耳朵，并在深褐色的头发上添加赭色、白色和明黄色的高光。

7 描绘连衣裙

继续刻画光影效果。首先绘制阴影区域，进而反衬出阳光直射的区域。用白色表示在受光面的轮廓，尤其是衣领部分。用白色的硬色粉笔、白色软色粉笔和偏黄的白色软色粉笔来表现明媚的阳光。用中蓝紫色粉铅笔加深褶皱，再用两种明度的蓝紫色软色粉笔和硬色粉笔柔和轮廓。用色粉铅笔的侧面混合这两种蓝紫色。用浅粉软色粉笔表现裙子之间的反光。

需要注意的是，衬裙上也有来自地面的暖色反光。在蓝紫色区域，用色粉笔的侧面轻轻地铺上一层粉色。接着，用白色的色粉铅笔或硬色粉笔刻画衣服的镶边。用深土红色的硬色粉笔和亮红色的色粉铅笔画出红色腰带。用红色、紫色和绿松石为裙子添加漂亮的装饰图案。

8 增添最后的笔触

用蓝紫色的色粉铅笔画出腿上裙子形成的阴影。在靴子处涂上腰带的红色，用深褐色粉铅笔刻画靴子上的皮扣细节，用浅灰色的硬色粉笔和白色的色粉铅笔为靴子添加高光。用浅蓝紫刻画靴子后跟的马刺（一种带刺的轮，以前用于刺激马快跑）。

人物的投影中，同时既有阳光直射所造成的阴影，也有靴子的反光。首先用烧赭强调阴影，然后用色粉笔的侧面涂上一层深土红和中蓝紫。地面的受光区域涂上与底色相同的浅棕。

回到背景，添加第三步中的颜色，使前景到背景的过渡更加柔和，并修饰其他看起来很薄的地方。最后，将少量浅蓝紫轻柔地涂在人物的头部。

<div style="text-align:right">

《红靴子》，理查德·龙格伦（对页）
色粉创作，白色安普森色粉板，36厘米×28厘米

</div>

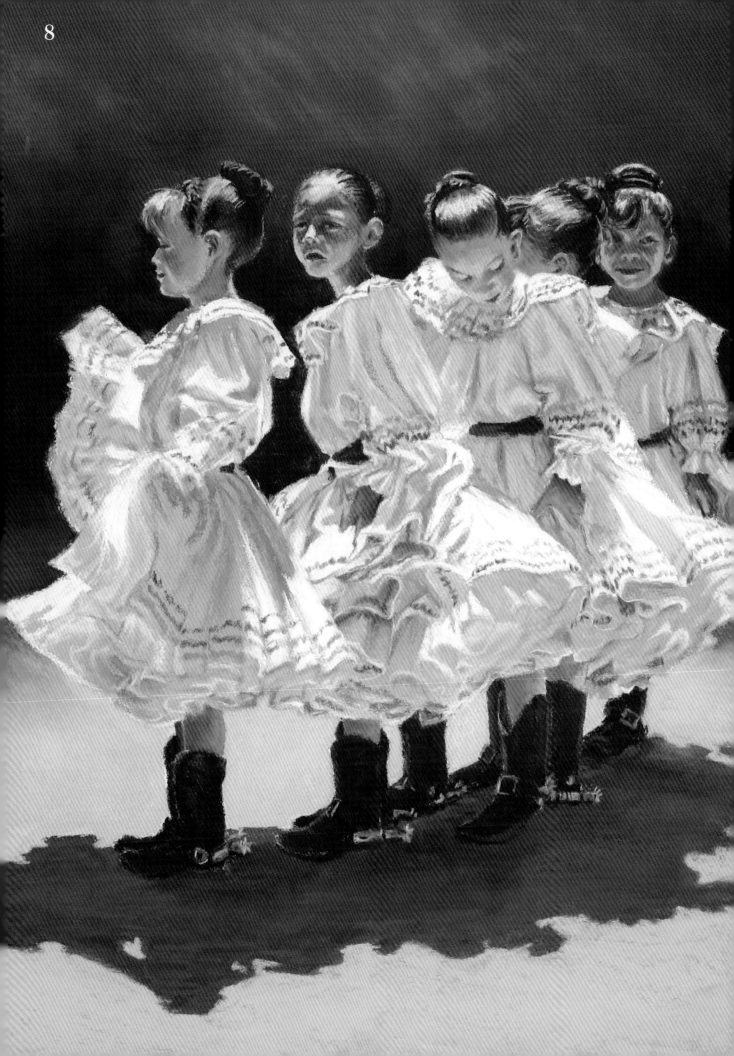

描绘傍晚光线下的风景

　　参考照片拍摄的是我家前方的山脉。在过去几年中，我每天都会观察山脉的光线变化。清晨，太阳位于山的后方，我只能看到浅蓝色的山脉剪影。中午，山脉的轮廓逐渐显现，若隐若现。只有在傍晚的光线下，山麓和重峦的光影形状才得以突显，白天被隐藏的山脉结构也显现了出来。作画时间取决于你选择的主题，思考它在什么时候的光线下是最绚丽的。

材料

画纸

38 厘米×61 厘米黑色理查森高级色粉画纸。

色粉笔

天空：深蓝、深蓝灰、浅蓝绿、浅灰、浅粉、浅绿松石、中深蓝、蓝灰、中蓝灰、中红灰、深暗蓝。

山：两种较深的铁锈红、中橙、两种较浅的铁锈红。

阴影：深蓝、深棕、深绿灰、茄紫、中深棕、中灰红棕、红棕、深暗蓝。

雪：深蓝灰、中深蓝灰。

城市中的光：中亮橙、亮橙、深蓝、中紫、明黄、浅桃黄。

前景：中深蓝、中深绿灰、中亮蓝灰、中棕、中绿灰。

色粉铅笔

草图：浅蓝、橙红。

参考照片

这是我在冬日傍晚拍摄的照片。在山的阴影中可以看到少许残雪，预示着这里刚刚经历了一场暴风雪。太阳位于右侧，超出照片的范围，突显了山脉右侧锐利的棱角，形成了强烈的对比效果。

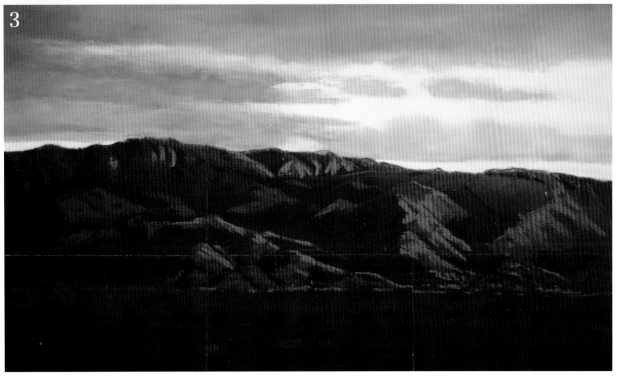

1 完成草图

在照片和画纸上分别画上简单的网格，将画面横竖都分为三等分。为了区分网格和草图，用浅蓝画网格，用橙红绘制草图。注意，绘制草图时只需勾勒出大致轮廓，暂时忽略细节。色粉画很特别，在整个绘画过程中，我们都可以不断地调整和添加细节，所以草图可以相对简单一点。

2 画天空

画天空时，颠倒画纸，这样既可以保持画纸洁净，又便于刻画云的形状。用偏软的色粉笔为天空上色。从深色区域开始，先画蓝色和蓝灰，再在蓝色上叠涂红灰色，展现出暖光照射下的云朵。接着，用灰色、粉色和蓝色为浅色调区域上色。然后，用浅蓝、浅蓝绿和浅绿松石为最浅的区域上色。轻轻地用手指将颜色晕染开，注意不要把颜色弄脏。完成天空部分后，将画纸转回正向，稍做修改。

3 描绘山脉

用软色粉笔描绘山脉，这里用到了四种不同深浅的铁锈红和中橙。先画最亮的区域。用色粉笔的侧面作画，从右侧最明亮的颜色开始，一直画到左边柔和的暗色，呈现出光线从画面右侧穿透至左侧的效果。然后，用长笔触在群山和地面的交界处添加较深的色调。

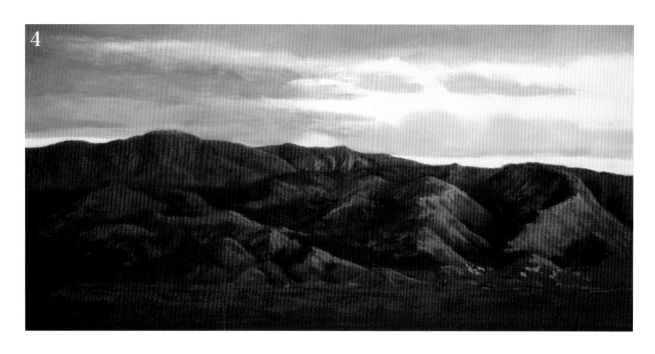

4 画出山脉的阴影

选择较软的色粉笔，用深暗蓝、深蓝、深棕、中棕、红棕和茄紫画出山脉的阴影。首先，在山脉的阴影和缝隙中涂上茄紫。接着，用色粉笔的侧面轻轻地上色，在最浅的区域用深蓝和棕色继续描摹阴影的形状。

如何表现阴影中的雪？只需在阴影最深的区域，用深蓝灰和中深蓝灰略画儿笔。注意，雪的色调不能太亮。如果觉得雪的色调过亮，那么就用指尖轻拍，将其与阴影中的其他颜色融合，使颜色变暗。

用中灰红棕柔化灰色调区域。记住，不要过多地运用灰色调，以免减弱光与影的对比，使画面变得浑浊。此外，注意不能添加太多不同的颜色。

5 点亮城市中的光

傍晚，夕阳照射在山脚下房屋的窗户上，形成反光。用明黄、浅桃黄和亮橙迅速地点涂出窗户的反光，用中紫和深蓝添加阴影。眯着眼睛观察照片，寻找大面积的光与影。比起百分之百地还原景物的实际色彩，构建完整的光线效果更为重要。

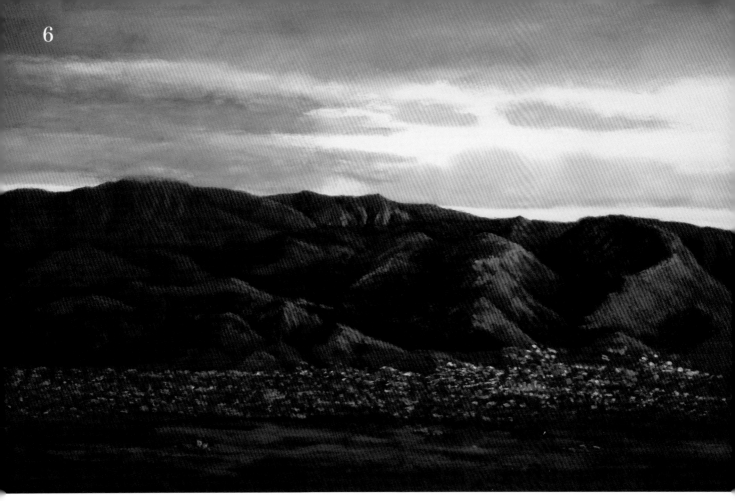

《南峰落日》，玛姬·普莱斯
色粉创作，黑色理查森高级色粉画纸，38厘米×61厘米

6 增添最后的笔触

用中绿灰、中棕、中深蓝和中深绿灰的软色粉笔在前景涂抹。眯着眼睛观察各平面的形状，以及前景中树木的颜色块面。注意，画面右侧的阳光更强，因此右侧房屋的轮廓也更清晰。用中浅蓝灰画出中前景里较大的房屋。

现在，请退后一步重新审视画面，看看是否有什么问题。你可能需要完善轮廓，锐化画面最右侧、光照最强区域的山脉形状，并创造出从右到左柔和渐变的画面效果。最后，在云层中加入红灰色，在山顶处添加云层。如果你想让颜色更加柔和，就用手指轻拍画面。

在黑色画纸上作画的秘诀

如果想要描绘阴影中的景物，那么建议直接在黑色画纸上作画。在黑色的画纸上，我们只需画出亮部的形状，暗部则借由纸面本身的黑色来表现。整个绘画过程充满乐趣，但仍需注意以下几点：

- **用浅色的色粉笔或色粉铅笔作画。**用削尖的橡皮进行修改。

- **先画亮部。**在创作色粉画时，你通常会由深色画到浅色，但在黑纸上作画时，你必须先画浅色。当然，最强的高光仍然可以留到最后画。

- **找到最深的颜色。**你会惊奇地发现，这些深色比纸面的黑色还要深。然而，如果最深的颜色比纸面颜色浅，那么务必将这一颜色更早地画到纸上防止画面颜色太暗。

- **最后画灰色调。**完成后，检查画面的明暗结构是否准确，如果不准确，请立即进行调整。

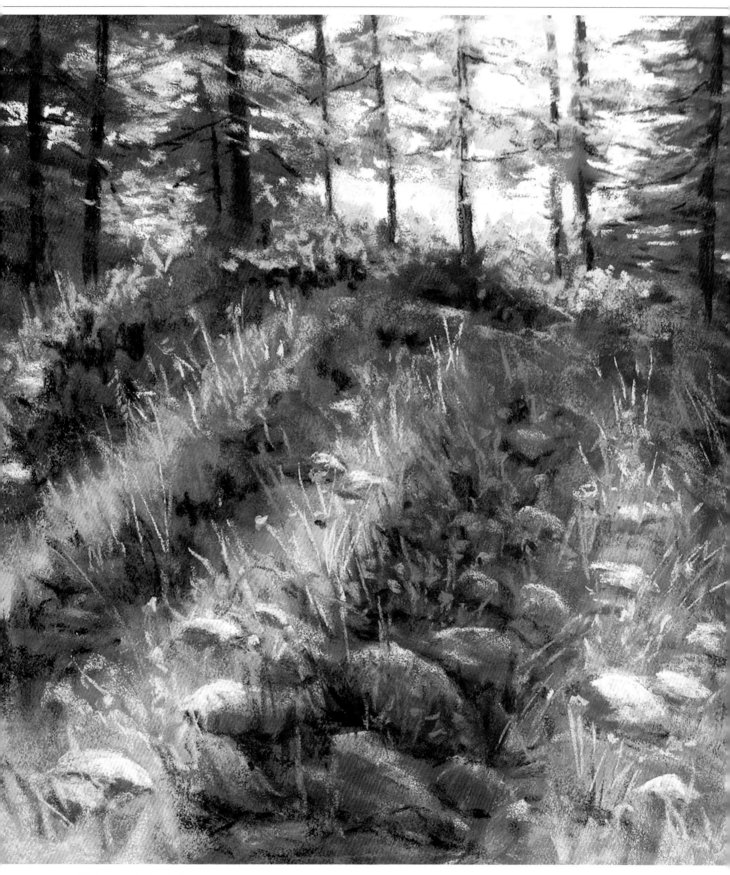

《山中的野花》，玛姬·普莱斯
色粉创作，沃利斯色粉砂纸，41 厘米×51 厘米

第二章

观察光的颜色

除了时间，许多环境因素也可以改变自然光的颜色。无论环境因素对自然光的影响显著与否，学会识别和描绘这些变化都是至关重要的。它们不仅可以改善画面效果，还可以让画面变得真实可信。影响自然光颜色的环境因素包括空气质量、海拔高度和天气，在本章中，我们将就这三种因素进行讨论。

首先是空气质量。空气的湿度会影响空气质量。通常来说，空气越湿润，密度越高，远处景物的颜色就会变得更蓝或更灰，这种现象被称作"空气透视"。如果空气的湿度较高，那么不仅树木的颜色会偏蓝，靠近观众的山坡也会变成蓝灰色，形成朦胧的画面效果。反之，如果空气很干燥，则会产生相反的结果。

除了湿度，大气污染也会影响空气质量，烟雾、粉尘等会使光线变成橙色或棕色，从而形成壮观的日落景象。

其次是海拔高度。海拔高的地方，空气会更为稀薄。这是因为海拔越高，氧气含量越少，湿度也会随之降低。早晨和中午的光线往往像水晶般清澈，泛着冷光。随着海拔高度的增加，深色会逐渐变成蓝灰色。艺术家必须掌握如何描绘远处的景物，从而塑造出画面的距离感。

最后是气候。阴云密布时，光的颜色会变灰或变暗；暴风雨会导致光线颜色发生剧烈变化；雨和雪也会改变光的明暗和冷暖。不同的气候会营造出截然不同的画面氛围，进而影响观众的情绪。

我们只有掌握上述三个环境因素，才能在作画时更娴熟地运用和表现光的颜色。

一、空气透视

简而言之，"空气透视"就是指物体或地面距离我们越远，它们的颜色就会变得越蓝、越灰。绘画时，如果你能够仔细刻画这一点，观众就能感知到什么在近处，什么在远处。

传达距离

人类眼睛的生理机能，以及视杆细胞和视锥细胞是如何感受到光的波长的，这些原理对我们来说可能太过复杂，但了解一些基本概念将帮助我们更好地表现画面的距离感。

想象一下，此时我们正穿过田野，前方是遥远的山脉。在前景中，我们可以清楚地辨别每一种色彩。然而，随着距离变远，我们的色彩感知能力似乎变弱了。通过仔细观察，我们发现红色和黄色最先消失，而蓝色即使在很远的距离仍可以被看到。

为了更好地向观众传达距离，我们通常用偏冷的蓝色和灰色来描绘远处的景物，用暖色如红色、橙色和黄色来表现近处的景物。

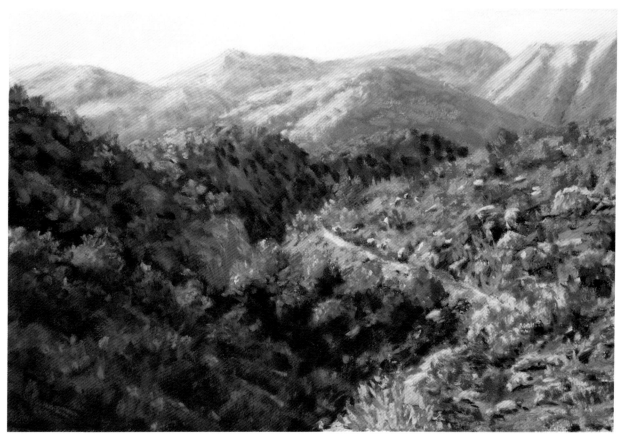

《拉鲁兹小径的远足》，玛姬·普莱斯
色粉创作，沃利斯色粉砂纸，23厘米×30厘米

用空气透视创造距离感

绘画就是在二维平面上表现三维视觉效果。因此，正确使用空气透视法十分重要，它将有助于表现物体的位置和远近。记住，冷色往往有后退感，暖色则有前进感。

二、空气质量的影响

空气质量会以多种方式影响光的颜色。这就要求我们仔细观察绘画对象，从而更加准确地描绘空气质量和空气透视。

如果空气质量较差，有较多的污染物，远处的景物就会呈现出更浅更冷的色调，边缘也会变得柔和。

1.光的颜色

我们已经知道空气质量对光的颜色有很大影响。正如之前所说，大气污染（如灰尘、烟气）、薄雾和湿度，会显著改变光的颜色，甚至影响空气透视的效果。

2.研究不同的影响因素

影响空气质量的因素有很多，在不同因素的影响下，光的颜色会发生不同的变化。例如，大气污染会为远处的景物增添橙色和浅铁锈红，呈现出轻微的暖灰色调；薄雾则会让景物罩上一层浅蓝色。

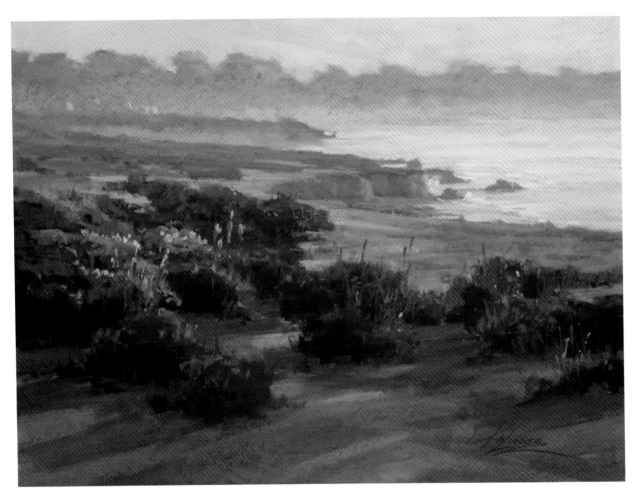

《远眺眩光》，基姆·洛迪尔
色粉创作，沃利斯色粉砂纸，46 厘米×61 厘米

空气质量影响光的颜色

长长的阴影表现出太阳低悬在天空中，而偏暖的色调则表明时间是下午或晚上。空气中的湿度和污染物会影响远处树木的色调，使其变得更加灰白。在背景中，艺术家柔化了地面、海岸线和树木的边缘，从而准确地描绘出空气和光线的质感。

三、海拔高度的影响

海拔高度会影响光的颜色，因此在挑选颜色前，一定要仔细观察场景。

1. 描绘高海拔处的景物

和低海拔地区相比，高海拔地区的空气湿度通常较低，空气污染也较少。在这样的环境中，即使物体在很远的地方，它也是非常清晰的。为了区别近景和远景，在描绘高海拔的景物时，只需在远处添加灰色或蓝色，就能创造出距离感。

暖色会有前进感，因此红色或其他暖色可能不太适合出现在高海拔地区的远景部分。如果一定要使用暖色，为了使观众对距离有更清晰的感知，我们可以添加薰衣草紫和蓝色，从而弱化远处的暖色。

2. 描绘低海拔处的景物

在低海拔地区，由于空气密度较高，加上湿气和雾气，光线会变得温和、偏冷色调。湿气由空气中微小的水气组成。光线穿梭于水气之间，不断发生反射和折射，呈现出朦胧的蓝色。

通常，越靠近大海的地方，湿度越大。这种情况在无风的日子里尤其明显。当湿度非常大的时候，雾就形成了。雾会或多或少地遮挡住光线，甚至彻底改变光的颜色。

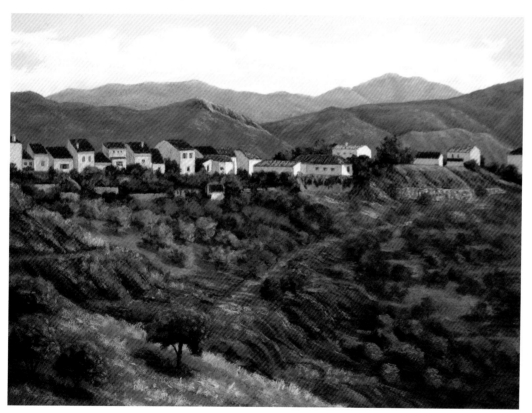

《靠近卡尔塔赫》，马玛姬·普莱斯
色粉创作，理查森高级色粉画纸，46厘米×61厘米

在高海拔地区创造距离感

画中，西班牙南部的安达卢西亚山脉被暖色调所主宰。为了使远处的山看起来比实际更远，必须在画面中增添蓝色调。作画时，要格外注意远处和近处山脉的色调差异，通常较深的颜色会使景物看起来更近。

描绘海面上的朝霞

这幅画的参考照片是在清晨拍摄的，当时太阳仍然低悬在阴沉的空中，温度也很低。由于光线被云和湿气所遮挡，沙丘上的植被更显柔和。如果阳光充足，植被应该呈现草绿色，然而清晨的光线较为微弱且温度较低，因此我们最后选用蓝色和橄榄褐来描绘植被。

《大西洋早晨》，理查德·龙格伦
色粉创作，白色安普森色粉板，46 厘米×61 厘米

《浮现》，玛姬·普莱斯
色粉创作，理查森高级色粉画纸，41 厘米×51 厘米

描绘雾

和云一样，乍看之下，你可能会认为雾是白色，但雾其实是由许多颜色组成的。描绘雾的时候，你需要的颜色包括浅灰、蓝色、绿松石、薰衣草紫和黄色。此外，光线在潮湿的环境中会形成散射，所以没有明显的光源，也没有投射出阴影。

四、气候的影响

不同的气候会改变光的颜色。

1. 多云

描绘天空时，云朵往往是绘画的重点。云朵可以完全或部分遮挡太阳光，可以反射太阳的光线，还可以在地上投射出巨大的阴影，并决定阴影的轮廓，改变影子的色调。当太阳位于云层的侧面或下方时，如傍晚时分，云会将光线反射到地面上，使远处的物体笼罩在温暖的光线中。在其他情况下，地面的暖色调会映射到低悬的云层中。

2. 雨

对艺术家来说，雨有着无穷的吸引力。无论是在雨中还是雨后，光的颜色都会发生变化。有时，颜色会变浊变柔；有时，深色会变得更深。景物的轮廓会被虚化，色彩变灰。下雨后，潮湿的物体能反射光线。潮湿的街道像镜子一样，映出天空的色彩或周围的景物。在干燥情况下不会反光的深色物体，也闪烁着其他色彩。捕捉画面中闪闪发光或隐没在阴影中的细节。雨停之后，如果天空依旧阴云密布，那么画面的颜色依旧偏灰。但如果雨过天晴，那么经过暴风雨洗礼的空气将无比清新，风景的颜色也会更加亮丽。

《假日》，丽兹·海伍德－沙利文
色粉创作，黑色康颂蜜丹纸，41 厘米×41 厘米

表现下雨的情景

柔和可见的笔触暗示了正在下雨。天空的颜色反射在水中和船顶上。此时，那些在晴天清晰可见的细节都看不到了，隐藏在了暗色调中。

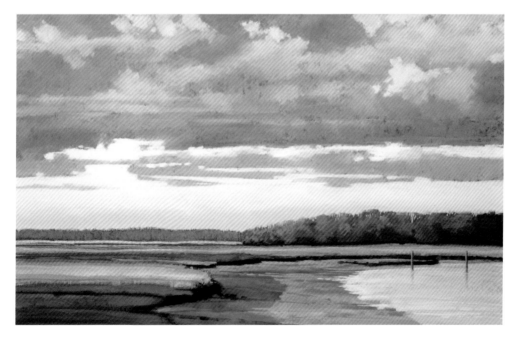

捕捉阴天的景色

傍晚，在夕阳的照射下，河岸投射出长长的影子，与地面上云朵的倒影交织在一起。天空靠近地面的区域为粉色，上方为浅蓝灰和深蓝，营造出唯美的氛围。

《北河夕阳》，丽兹·海伍德－沙利文
色粉创作，沃利斯色粉砂纸，61 厘米×91 厘米

3. 雪

大雪过后的晴天，空气会格外清新明亮，明亮的光线在风景周围闪烁跃动。如果天气非常冷，空气中会产生冰晶，它们能够反射光线。冰晶并不明显，所以肉眼无法看到。

晴天时，雪上反射的强光往往是奶白色的，地面上的影子是蓝色的，反射出天空的颜色。光可以从雪地反射到树枝或树叶的背面，也可以将温暖的光线反射到相邻的雪堆上。雪天的光线是不可预测的，只有仔细观察，才能找到确切的答案。

阴天时，雪的颜色会变得灰暗，天空的颜色也会发生变化，不再是晴天时生机勃勃的黄色和深蓝色，而是变得更加柔和，最多会掺杂少许蓝色。阴影中的雪采用粉色和薰衣草紫，营造出温暖的感觉；不在阴影中的雪会稍微亮一些，但仍然是灰白色而不是奶白色。注意，这时的空气透视效果会更明显。伴随着蓝色或蓝灰色的反光，中景里的树木或山丘与前景的景物拉开了距离。

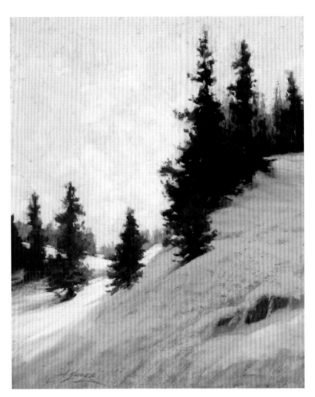

《初雪》，基姆·洛迪尔
色粉创作，沃利斯色粉砂纸，51 厘米×41 厘米

在多云时描绘雪景

云雾虽然看上去只是薄薄的一层，但却融合了黄色、粉色、灰色和薰衣草紫，表现出了寒冷空气中闪耀的光线。

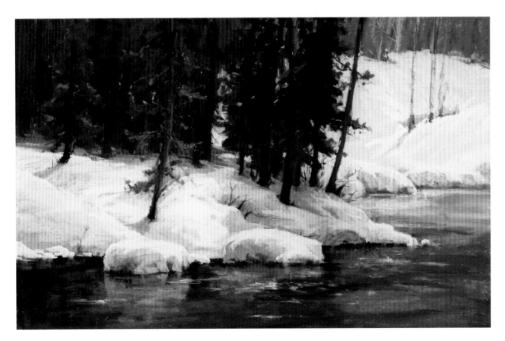

雪在空气透视中的作用

尽管背景中的树木距离前景不远，但它们还是呈现为偏冷的灰白色，这可能是雪在空气中反射光线（空气透视）的结果。

《闪耀的塞拉》，基姆·洛迪尔
色粉创作，UArt 色粉砂纸，69 厘米×99 厘米

空气透视

　　光线也许会均匀地照射在景物上，但空气透视会改变远处景物的外观。距离会使景物的色彩和色调发生变化。而其他环境因素，如薄雾、湿度、灰尘、烟气等，会改变光线本身的颜色和清晰度。

　　在这个分步练习中，艺术家将演示如何通过空气透视表现景深。请先观察这个简单的场景：背景是群山，中景是一组树木，前景是田地。

材料

画纸
41厘米×51厘米沃利斯雾砂粉彩纸。

色粉笔

远处的飞机：冷浅绿、中黄绿。

前景：亮橙、中深绿棕、绿色、浅绿、浅橙、橙色、铁锈红、冷绿、暖中绿、黄色。

树木的高光：深暖绿、金色。

山丘：蓝色、蓝绿、深绿、深暖蓝绿、深暖紫、浅绿、中浅冷绿、中浅蓝紫、中蓝、中暖紫、中蓝绿。

草图：蓝色、深棕、深茄紫、中灰、紫色。

天空：冷蓝、冷紫、浅暖黄、暖紫。

树丛：深靛蓝、深紫、深绿。

其他
10号榛形刷、无味松节油。

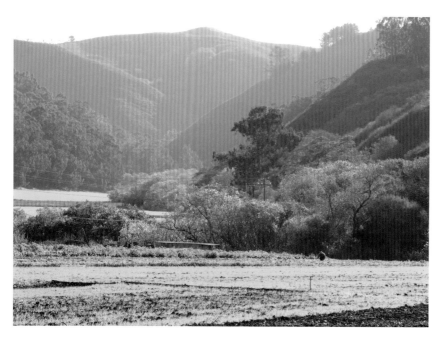

参考照片
这张参考照片中的颜色和明暗是不准确的。天空几乎呈现白色，右侧树木和山丘的色调看起来非常接近。但在最后的画作中，艺术家将山向后移，并缩小了一些。然后，放大前景，调整颜色。艺术家通过空气透视法，塑造出了画面的距离感和空间感。

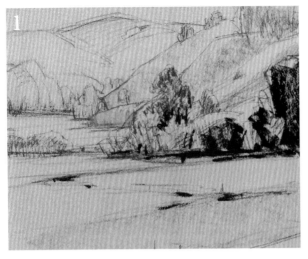

1 完成草图

轻轻地用深棕、蓝色或紫色的硬色粉笔画出大致构图。参考图片只是为你提供灵感基础，你可以根据需求在创作过程中不断进行调整。

构图大致成型后，用茄紫色的软色粉笔和中灰色的硬色粉笔刻画最深的区域，接着在中景区域轻轻地涂抹颜色。注意：背景无须全部填满，但务必轻轻拖动色粉笔，用茄紫为最深的区域上色。

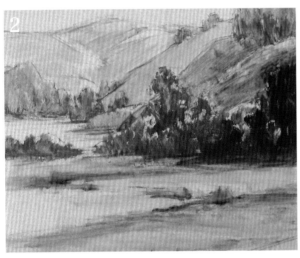

2 上底色

用10号榛形刷蘸取无味松节油，从背景开始，由浅入深地涂刷。不必画出所有的细节，试着灵活地运用笔刷，享受其中的乐趣，别担心颜料会滴下来！在这幅画作中，底色会展现出强烈的设计感和很好的明暗效果，尝试将明暗色调简化到三四个。上完底色后，等纸面干透再继续作画。

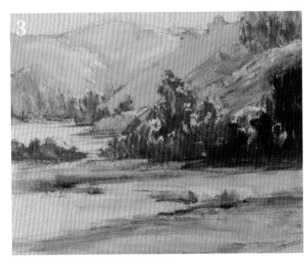

3 为远山上色

用中浅蓝紫为远山上色。记住：越前面的山颜色越深，所以远山的颜色应该与天空的色调接近，要和前景的山丘、树木有所区分。根据远山的颜色，确定后续的色彩和明暗。用浅绿和蓝绿为中景的山丘上色，用更深的蓝绿色、紫色和绿色为靠前的山丘上色。

4 深入描绘山丘与灌木

描绘最近的山坡，先涂上一层深暖紫，再叠涂相同明度的深暖蓝绿。山坡的颜色要比前景中树木的暗色部分更浅，比远山的颜色更深。为天空上色，天空中最亮的部分用了暖黄、暖紫、冷紫和冷蓝，从右上角的黄色渐变为左上角略深的紫色。务必要保留山丘和天空的交界线，塑造出画面的空间感。

用最深的色调为前景的树丛和灌木上色，形成半透明的效果，依稀露出底色。用深绿进一步加深暗部，并在其中加入深靛蓝和紫色，形成有趣的视觉效果。

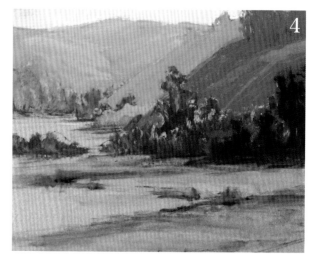

5 为前景上色

选择稍暗的中绿棕，用色粉笔的侧面轻轻扫过前景。这一步只是为后续更亮、更强烈的颜色定下基调，因此要注意下笔力度，不能用力过猛。

接着，在中绿棕涂层上叠涂暖中绿。然后，用明度相似的中冷绿为中景上色，用冷浅绿画出前景平地上的阴影。

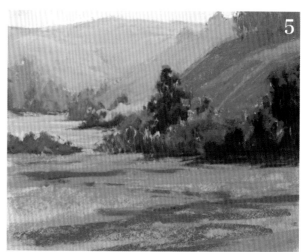

6 深入刻画明暗变化

画面已经逐渐成形，现在是时候明确每个区域的形状、色彩和明暗了。继续弱化背景，传造出景深感。注意，树木的高光部分和山坡的轮廓明度相近，但并不是完全相同的颜色。此外，中景处深色树丛的高光颜色与天空也是不同的。

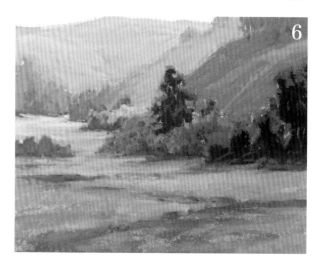

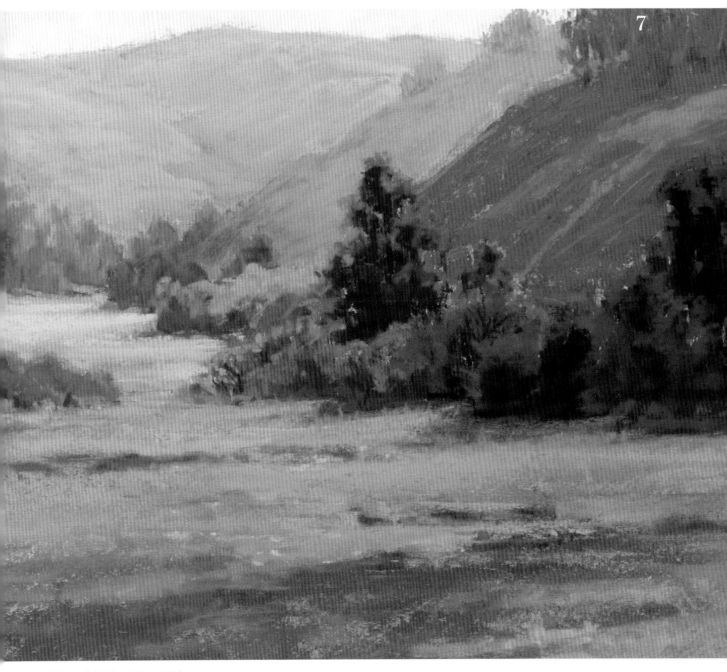

《半月湾的春天》，基姆·洛迪尔
色粉创作，沃利斯雾砂粉彩纸，51 厘米×41 厘米

7 增添最后的笔触

加强暖色前景和冷色背景的对比。选择稍暖的颜色，如亮橙和黄色来为前景增添细节或色彩，然后涂上强烈且温暖的绿色，使前景成为画面的焦点。完善细节，明确形状，要特别注意相邻色块连接处的处理。最后，减少画作背景中的细节，同时弱化远处景物的轮廓。

描绘高海拔的空气透视

对于空气透视而言，高海拔是一个巨大的挑战。在空气透视中，景物的距离越远，颜色越冷越浅，边缘也会变得模糊。然而，由于高海拔地区的空气稀薄且干燥，空气透视的规则不再适用。如果真实还原我们看到的景象，画作中的冲突可能会使观众感到困惑。

当我们展示画作时，不会把照片挂在旁边，通过照片去证明画作的真实性。因此，在描绘高海拔地区时，我们仍会运用空气透视来表现景物的远近，尽管这些画面效果在照片或现实生活中并不存在。

材料

画纸
41 厘米×41 厘米白色理查森高级色粉画纸。

色粉笔
山丘：深蓝、深蓝绿、浅蓝灰、中蓝灰、浅蓝。

天空：中天蓝、浅蓝灰、偏黄的白色。

雪：偏蓝的白色、深蓝、薰衣草紫、浅蓝灰、粉色、浅蓝。

灌木、柳树和草：米棕、棕色、蓝色、蓝灰、深黑绿、深红、深棕、绿棕、灰棕、绿灰、薰衣草紫、薰衣草紫灰、浅蓝灰、浅灰、品红、中米、中灰、紫灰、橙红、浅粉、黄绿。

溪水：蓝紫、深蓝、天蓝、浅绿松石蓝。

底色：米棕、黑绿、蓝色、蓝绿、棕色、天蓝、深蓝、深蓝灰、浅蓝、浅蓝灰、品红粉、中蓝、中蓝灰、中天蓝、中深蓝、粉棕、粉白、紫灰、红色、红灰、浅蓝、土黄。

色粉铅笔

草图：中蓝。

树木：棕黑、中橙、中暖灰、浅灰、白色。

其他

10 号榛形猪鬃刷（或猪鬃扁平刷）、无味松节油。

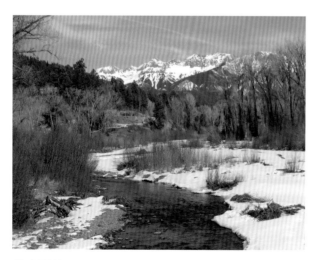

参考照片
在最终的画作中，我从参考照片中截取了一个正方形，去除了两侧多余的树木。小溪将观众的视线引向远处的山峦，塑造出了画面的空间感。我们省略了画面右侧的柳树，却保留了水边的暖色柳树丛，暖色使这片区域显得更靠前。

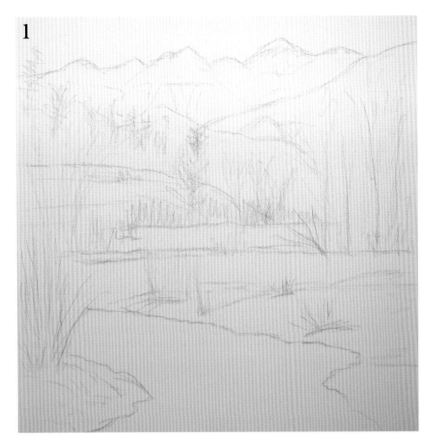

1 完成草图

用色粉铅笔在纸上迅速画出大致构图，这里选择的颜色是中蓝。简化树叶，特别是前景中的柳树。

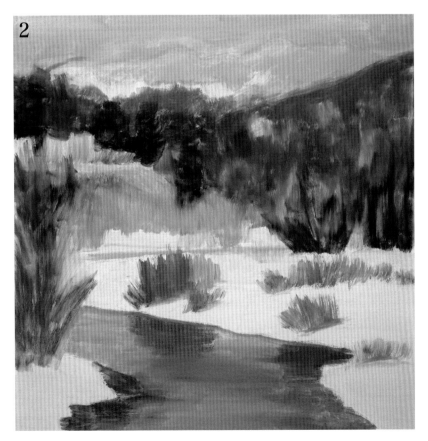

2 上底色

为大块区域上色，使之符合你最终想呈现的画面效果。用天蓝为天空上色，暂时不必考虑白云的位置。为远山涂上中蓝灰，塑造出画面的空间感。忽略面积较小的雪和右侧的小灌木丛，这些都会在后续步骤中得到处理。找到最暗的地方，用深蓝和深绿为树木和泥土上色。用土黄为中景的山坡上色，用多种粉色、红灰和红色画出灌木丛。接下来，为雪上色，远处的雪用浅蓝，近处的雪用粉白。最后，用天蓝画出溪水。

上完色后，刷上无味松节油。注意，一定要分开刷每块色彩，避免颜色互相混合，弄脏画面。

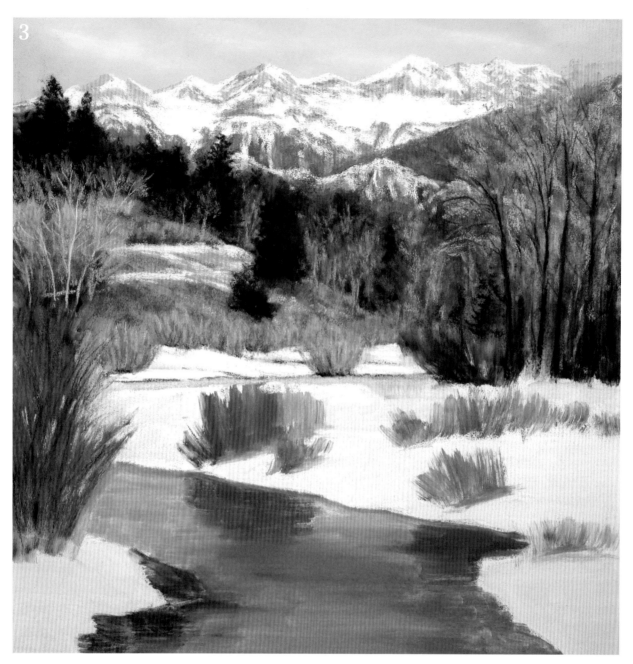

3 描绘中景和远景

待底色干燥后，我们就可以继续绘画了。在底色的基础上，为天空继续添加较浅的蓝色，再用浅蓝灰表现云朵。画远山时，用浅蓝画出山上的积雪，用浅蓝灰刻画裸露的山石和土地。然后，沿着山脉向下看。用较深的蓝色画出没有被雪覆盖的阴影区域，用深蓝灰画出右侧倾斜的山坡。在中景处，我们可以看到几棵枯树和白杨树，用棕黑、中灰和浅灰的色粉铅笔给它们上色。注意：要用色粉铅笔的侧锋上色，用浅米棕和浅灰为光秃秃的白杨树添加纤细的小树枝。然后用蓝灰、绿棕和黑绿绘制冷杉。

4 增添最后的笔触

画雪时，注意描绘雪与溪水的交界处。用偏蓝的白色画稍远处的雪，冷色可以使远处的雪看起来在退后。用很浅的薰衣草紫和粉色来画近处的雪堆，用深蓝勾勒雪的边缘。随后用暖色描绘画面左侧的柳树，如深红、橙红、品红和暖棕，暖色可以使它们看起来更靠前。描绘水面倒影时，可以用与景物相似的颜色进行点涂，然后用天蓝叠涂出水面的波纹。在溪水处添加深蓝、天蓝和蓝紫。最后，用更中性的颜色表现画面右侧低矮的柳树丛，如薰衣草紫灰和棕灰，以免模糊画面的焦点。

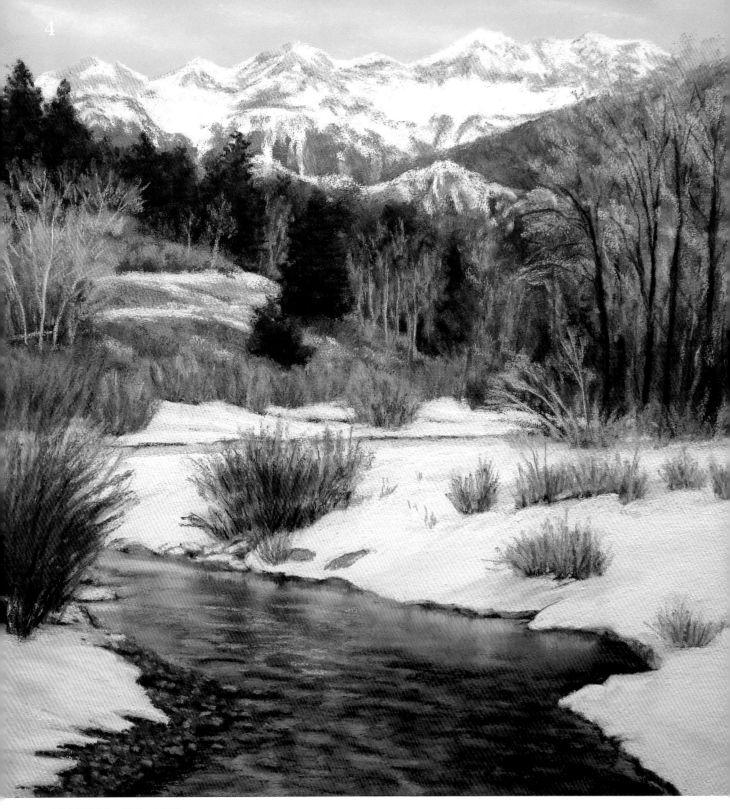

《冬之调色盘》，玛姬·普莱斯
色粉创作，白色理查森高级色粉画纸，41 厘米×41 厘米

描绘雪的光与影

当我们在孩童时期，第一次学习色彩时，我们所看到的世界是简单的，并根据别人的描述来判定物体的颜色。例如，天空是蓝色的，云朵是白色的，树干是棕色的，草地是绿色的。然而，一旦我们成了艺术家，就必须抛却这些最原始、最简单的固有印象，从零开始观察身边的世界。

大部分艺术家都能轻松打破这些错误的固有印象，但最大的难题是雪究竟是不是白色的。下雪时，我们望向窗外，发现到处都是白茫茫的，于是会下意识地拿起白色的色粉笔，这仿佛是一种本能。然而，和水一样，雪地表面也会形成倒影，光线在冰晶和雪片之间反射，有时甚至会形成彩虹。如果想要画好雪，不妨先从观察彩虹开始，探究色彩的秘密。

材料

画纸
91 厘米×61 厘米 UArt 色粉砂纸。

色粉笔
前景： 中蓝。

房屋： 蓝灰、酒红、中灰、红棕、水鸭蓝。

中景： 钴蓝、中暖黄、偏黄的白色。

山脉： 钴蓝、深绿灰、深水鸭蓝、灰绿、中赭、中橙。

小路： 钴蓝、绿松石。

草图： 浅灰。

天空： 浅蓝、中蓝、紫灰、桃粉、粉色、紫色、绿松石。

雪： 深蓝绿、浅蓝紫、浅钴蓝、浅桃粉、中钴蓝、中蓝紫、中红、中蓝绿、暖绿松石蓝、偏紫的绿松石、白色。

树木： 绿松石、钴蓝、深蓝、深棕、深绿灰、深绿、深藏青、深紫、深水鸭蓝、中红赭、中暖绿灰、暖绿松石蓝、暖红赭。

底色： 蓝色、蓝灰、亮橙、棕灰、深橙棕、深红、深紫、灰紫、浅桃粉、浅紫、中灰、中紫灰、紫色、红棕、紫红、蓝绿、土黄。

杨柳湿地： 浅赭、橙色、红赭。

其他
25 毫米旧扁平刷、干净的容器、外用酒精。

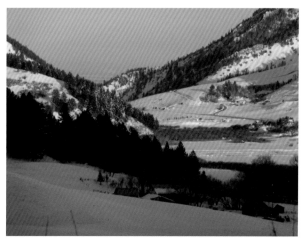

参考照片

设计构图时，可以根据需求裁切或放大照片。在这个分步练习中，艺术家将照片的两侧裁去，使画面变成纵向的构图，从而强调峡谷和山脉。经过这一调整，对角线两侧的明暗对比也得以突出。你也可以尝试放大主体，使画面的焦点转移到日出时穿过山脉的光线上。

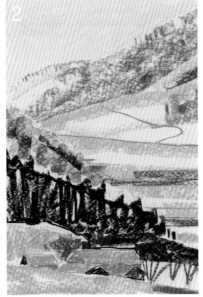
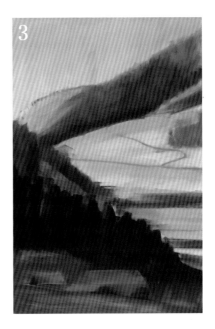

1 完成草图

根据画纸尺寸，同比例对参考照片进行裁剪。然后，在照片和画纸上都画上网格，将画面等分为三段或四段。用浅灰色的硬色粉笔，轻轻勾勒出画面构图和景物的大致形状。网格可以帮助我们更好地确定景物的具体位置，确保构图的准确性。这一步只是完成草图，因此不必刻画太多细节，用简单的形状确立构图即可。

2 上底色

用浅桃粉、浅紫和中紫灰为天空上色。用中紫灰、土黄、棕灰、紫红，再加少许亮橙和深棕橙，为背景和中景上色。用中灰、紫灰、蓝灰、蓝色、紫色、水鸭蓝、深紫和深冷红，为前景上色。

3 刷上酒精

用25毫米扁平刷为整个画面刷上酒精。从最浅的颜色开始，快速果断地刷。不必担心笔刷留下的痕迹，它们会被之后的颜色所覆盖。如果痕迹过于明显，对画面效果造成了不好的影响，再用湿润的笔刷将其刷去。

下笔速度要快，避免液体滴下来。刷到深色区域时，一定要确保每个地方都被刷到。用酒精再刷一遍画面也未尝不可，进一步弱化色块边缘，并覆盖那些之前没有刷到的区域。待酒精干燥后，重新审视整体的画面构图，再根据实际情况，对画面进行适当的修改。

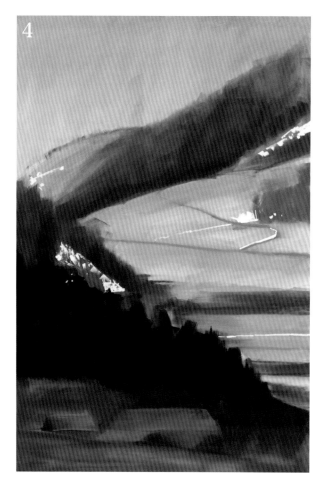

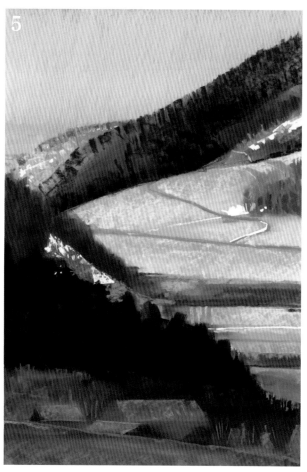

4 建立明暗两极

首先，找到画面中最暗的颜色。在这个分步练习中，最暗的颜色是画面底部三分之一处那些分布在对角线上的松树。它们看起来颜色很深，接近黑色，但事实上，其中包含了许多生动的色彩。我们可以用深水鸭蓝、深蓝、深紫或深绿来刻画最暗的区域。

接着，找到画面中最亮的颜色，用随意的笔触为直面阳光的山腰和雪堆涂上白色。

5 描绘天空、前景和树木

用浅蓝、中蓝、绿松石、桃粉、紫灰、紫色和粉色来画天空。从天空底部的浅色部分开始，慢慢向上叠加颜色，直到画面顶部中等亮度的区域。画前景时，以底色中的紫色为参照，选择明度相近的中蓝。你可以先在紫色上涂上一笔中蓝，然后退后观察，判断它是否和紫色有着相似的明度。选好颜色后，为整个前景添加蓝色笔触。

为了再次确认天空的明度，用深水鸭蓝画出山脊上的松树。如果在天空的衬托下，松树的颜色看起来很自然，那么天空的明度就是正确的。

6 给雪上色，丰富前景

太阳光照射到景物表面的角度，决定了景物的明度和色温。如果两者垂直，那么景物看起来是最亮最暖的。如果两者形成的角度较大，就会形成反射或倒影，这个案例中的蓝天就是如此。

中景区域的地势十分丰富，既有平地也有丘陵。阴影中的平地会反射更多天空的颜色，因此，描绘阴影部分时，我们可以适度保留底色中的紫色，使其依稀透露出来。然后，在上面浅浅地涂上相同明度的钴蓝。描绘受光面时，在紫色的底色上叠涂中暖黄，然后用偏黄的白色进行提亮。

接着刻画背景中的山脉，为阴影中的雪上色。雪堆处于背景中，根据空气透视的原理，远处背景的颜色会

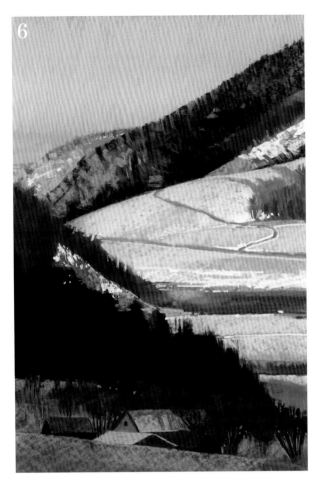

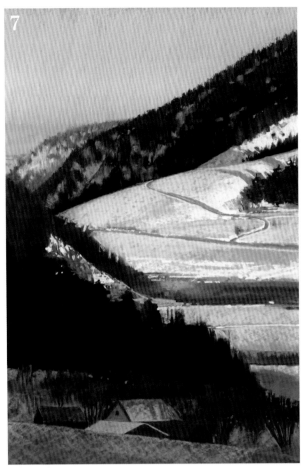

变灰，明暗对比也会减弱。因此，先涂上中水鸭蓝，然后叠涂一层中蓝紫。注意：不要完全覆盖底色，在树林和雪堆之间依稀透出些许紫色会更自然。

请将注意力转移到前景的房子上，由于这个区域处于黑暗的阴影中，建议从中间色开始画到深色。用之前画地面的蓝色来画被雪覆盖的屋顶，要确保屋顶与屋顶之间的角度都是平行的。用中灰、蓝灰、红棕、水鸭蓝和酒红的混合色来画房子。注意保持画面的简约，试着用色粉笔的侧面轻轻涂抹。当要画一条直边时，如果是方形色粉笔可以直接用侧棱作画；如果是圆形色粉笔可以先用砂纸打磨笔尖。相较于笔尖，色粉笔的侧棱更容易画出直线。

7 完成背景中的山脉
用中桃粉来画远山上阳光照射下的雪，用中暖绿灰来画树。由于这些山脉位于背景中，因此不必刻画过多的细节。

前面的山脉被笼罩在阴影中，并且更接近观众，所以要用更深、更冷的颜色来表现，如深水鸭蓝、绿灰和钴蓝。同样地，减少细节刻画来体现距离感，用概括的笔触表现此处的树木即可。

描绘积雪时，在浅钴蓝上涂上一层更暖的蓝色，然后加上几笔浅绿松石。用中红赭画出阳光下的树木，依稀露出偏冷的底色。用相同的颜色完成画面右侧的两组小树。用相同的钴蓝和绿松石刻画树林中雪的阴影和小路上的阴影。注意：小路本身就有底色，因此无须叠涂太多颜色。

8 优化中景

现在，开始优化中景。用深绿灰绘制左侧山坡的受光面，然后叠涂少许中红赭，最后添加少许中橙。画作中，柳树贯穿了整个地平线，先用红赭和橙色上色，然后用浅赭作为高光。

用浅桃粉描绘左侧的雪地，用中桃粉绘制雪地上的小灌木。

用浅蓝紫为柳树下方的雪地上色，雪地的暗部用中蓝和偏紫的绿松石来画。

注意：最暗处的树林不是黑色的，而是深绿、深水鸭蓝和深藏青的混合而成的。用深绿灰（一个稍亮的颜色）来表现树林和灌木的顶部。

9 增添最后的笔触

用深蓝绿画出前景树木下阴影中的雪地。略微加深建筑物的区域，以降低观众对建筑物的注意力，明确画面焦点。用深棕画出房子周围的树干，然后用暖红赭来提亮树冠。

刻画倾斜的雪堤。在日出的光线照射下，雪堤的顶部会形成反光，因此要加深底部，提亮顶部，形成自然的渐变，营造出画面的景深感。在紫色的底色上，叠涂中钴蓝和绿松石，保留部分底色作为暗部的阴影。

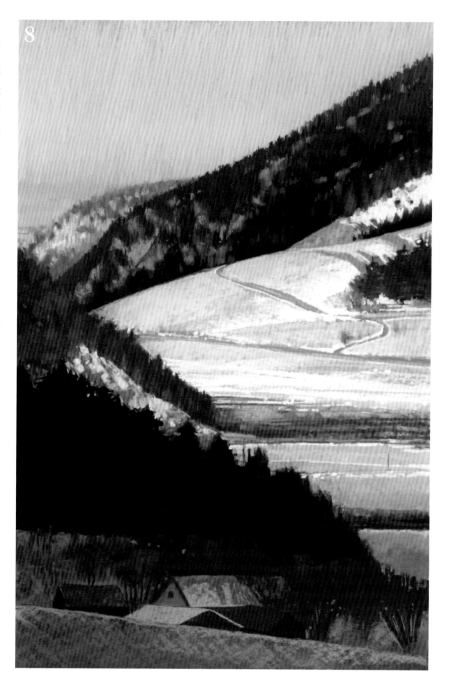

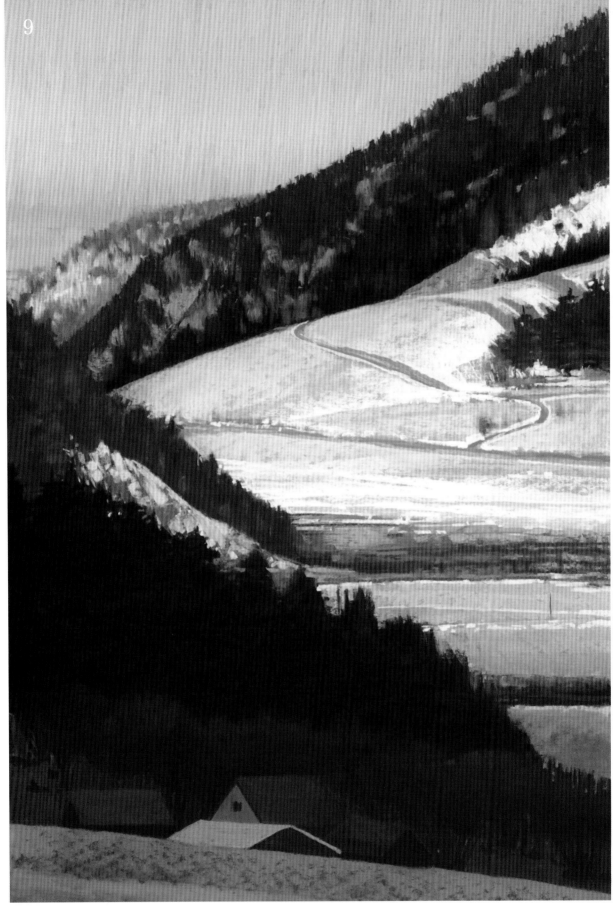

《布里杰沟》，丽兹·海伍德 - 沙利文
色粉创作，UArt 色粉砂纸，91 厘米×61 厘米

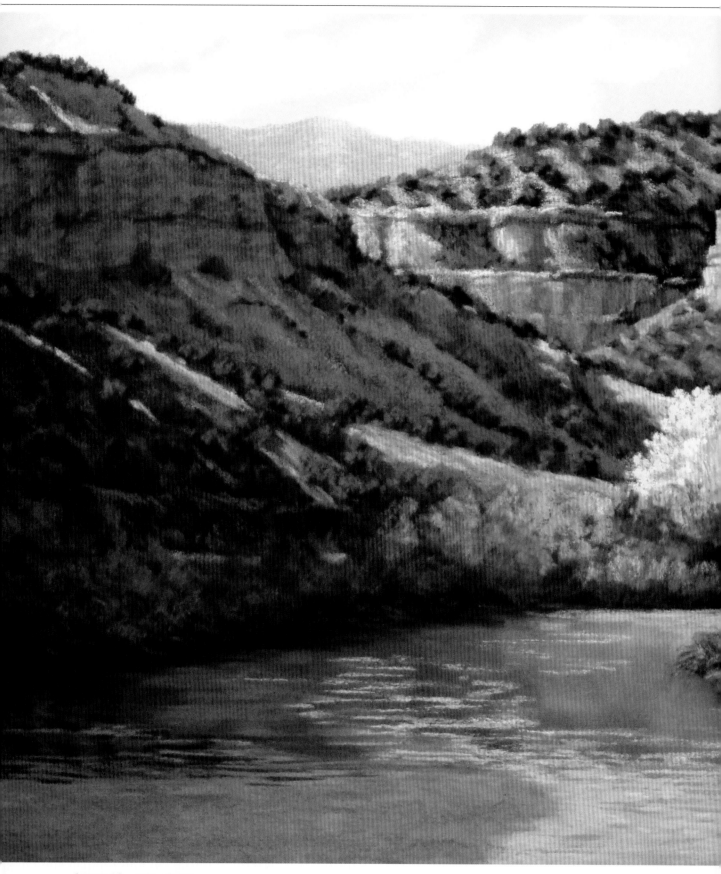

《夏日尽头》，玛姬·普莱斯

色粉创作，理查森高级色粉画纸，46 厘米×61 厘米

创造真实的影子

光和影是相互依存的，无法独立存在。没有光，阴影是无意义的空寂；没有影，光线只是明亮的躯壳。学会画好阴影可以帮助你更好地表现光线，你可以根据需求创作出或夸张或柔和的光影效果。

阴影可以是深沉而神秘的，可以吸引观众的注意力，让他们对阴影中的事物充满好奇；阴影也可以是温柔而微妙的，它远离阳光，营造出平静安宁的氛围。

无论你想画什么，阴影都能增强画面的可信性。在本章中，我们将探索各种描绘阴影的方法，告诉你如何通过阴影提升自己的画作，使其更有说服力。

一、用阴影描绘外形

山丘和山谷、陡峭的悬崖和山脉、蜿蜒的山路和狭窄的小径——无论是什么景物，其形状都能通过光与影描绘出来。

光线在描绘外形方面不如阴影有效果。当光线进入灰部区域时（部分有阴影的地方），物体仅仅有模糊的轮廓，而只有当光线逐渐减少，进入到更暗的阴影部分时，物体才能呈现出完整的轮廓。

但是阴影并不一定要很明确地揭示一个物体的形状，微妙而柔和的阴影也可以描绘出形状。例如，可以用从光线到阴影的微妙渐变来表现脸颊的曲线。同样地，逐渐消失的光线可以用来描绘一个平缓山坡的微斜。

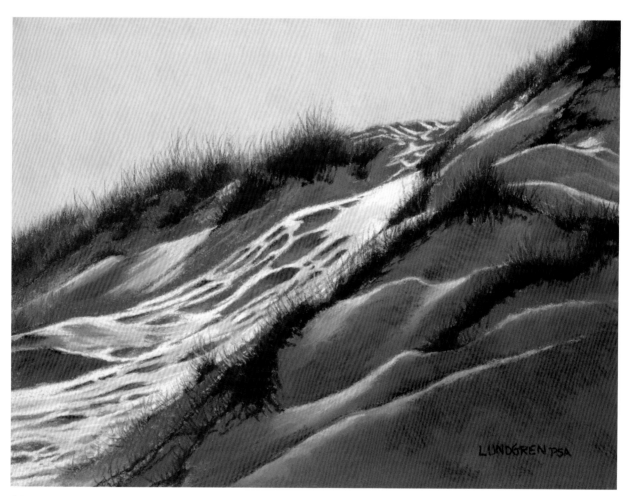

《被太阳雕刻的沙丘》，理查德·龙格伦
色粉创作，理查森高级色粉画纸，30厘米×41厘米

用阴影表示形状

这幅画的参考照片拍摄于佛罗里达走道，一个以有着白色沙滩和沙丘而闻名的地方。清晨太阳投射的阴影展现出了白色沙丘中被风塑形的凸起和凹陷。沙子的阴影部分明显暗于沙子的亮部。艺术家通过明暗变化刻画出了凹凸不平的沙丘。

二、用阴影表现小径

描绘有道路或小径的风景时，尝试通过阴影来表现表现景物的边缘和平面。如果你想将画面中的石板路换成泥路，那么就要特别注意如何刻画阴影，使道路看起来更真实。

1. 泥路

道路，特别是泥路，很容易淹没在周围环境中，但不必担心，投影会勾勒出道路的轮廓，使颠簸或不平坦的地方凸显出来。边缘的凹陷以及植被都会在道路上产生投影。

2. 山径或小道

山径或小道也是很难表现的主题，但同样可以通过边缘处的阴影表现它们的大小和形状。部分轮廓会消失在阴影中，与轮廓清晰的形状和阴影形成鲜明的对比，塑造出细节丰富的画面效果。

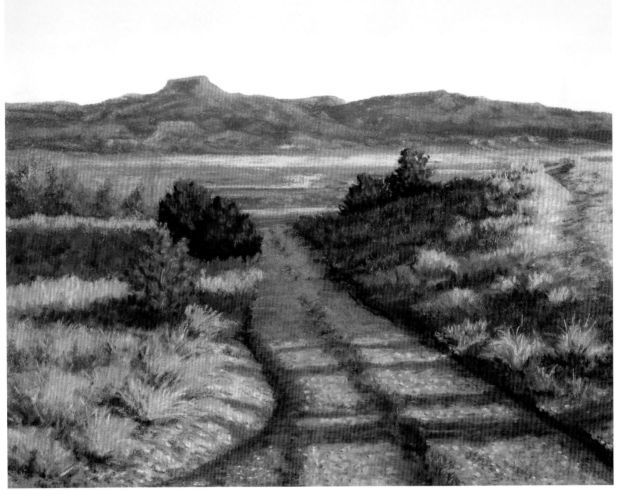

《牧场幽径》，玛姬·普莱斯
色粉创作，理查森高级色粉画纸，41厘米×51厘米

用合适的阴影增强画面效果

上图描绘了午后的景色，画面右侧虽然没有树木，但我们仍可以看到它们长长的影子投射在了路面上，这为画面创造出了额外的空间感，表现出了山坡的角度。此外，阴影把沙漠植物分成一丛一丛的，使杜松和矮松从草地中脱颖而出。

三、决定影子的颜色

影子是什么颜色的？这个问题没有标准答案，但观察阴影中物体的颜色是探究影子颜色的好方法。物体影子的颜色与其在光线下的颜色是相同的，只是更暗一些。毕竟只要遮挡光源就可以得到一个影子。暗面究竟比亮面暗多少，这点取决于很多因素，包括光源的角度、投影与物体之间的距离等。为了画出生动的影子，你需要仔细观察这些因素。

晴天时，天空清澈湛蓝，影子中也会反射出些许蓝色。但是请注意，不要过度使用蓝色，否则影子看起来会很不真实。使用几种明度相似的阴影颜色来表现影子，会看起来更加生动。

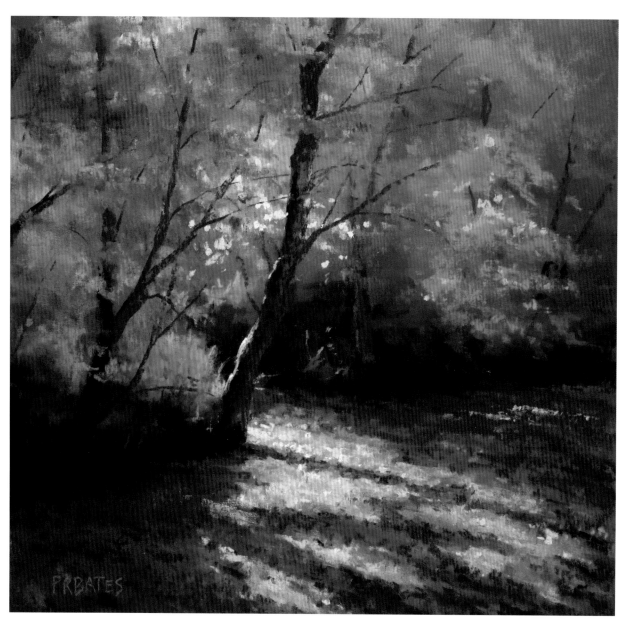

《光之触摸》，菲尔·贝茨
色粉创作，沃利斯色粉砂纸，41 厘米×41 厘米

在影子中添加亮色

前景中的道路铺满了落叶，主要由米黄和橙色的阴影组成。艺术家在阴影区域使用了橙色、棕色和少许蓝色。最接近光线的影子颜色是最强烈的，当它远离光源时则会变得更加柔和。在树木的深色中加入些许蓝色，这就是树叶影子的颜色。

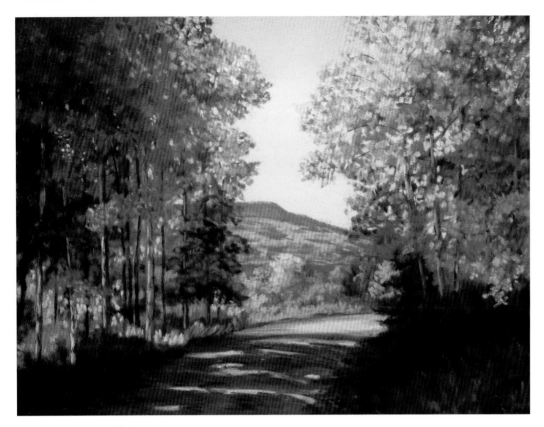

《山杨小路》，玛姬·普莱斯
色粉创作，色粉卡纸，23厘米×30厘米

特殊情况

阴影并不总是蓝色或紫色的，但阴影的颜色取决于其投射在什么颜色的对象上。道路采用了薰衣草紫灰，光照越强烈，颜色越浅。部分光线被树木遮挡住了，形成了横跨马路的影子，影子部分只需在道路的颜色中添加少许天空的颜色即可。影子还投射到了小路两侧的树丛中，这时影子的颜色发生了变化，变成了比草丛和灌木更深的颜色。

常见错误

以下是几种关于影子颜色的常见误解：

- **影子总是蓝色或紫色的。** 虽然阴影的组成中也许有这些颜色，但通常情况下，你只能在雪上或者其他白色物体的表面看到蓝色或紫色的影子。以牧场或草地上的影子为例，其中可能含有少许蓝色或紫色，但主要颜色仍然是绿色。当然也有特殊情况，如果物体是红色系，那么影子的确会呈现为紫色。一面粉色的砖墙可能有紫色的阴影。此外，晴天时，红色的泥路会受到蓝色天空的影响，形成紫色的影子。注意：仔细观察，找到正确的颜色。

- **物体的影子不会比它本身的颜色更深。** 观察白色建筑物的投影，你很快就会发现这个说法是错误的。投影的产生是因为有物体阻挡了光线，与物体本身的颜色无关。

- **物体的投影会包含物体颜色的补色。** 当你长时间专注于某种颜色，然后移开视线并闭上眼睛时，你会看到它的补色。尝试盯着一个亮红色的物体看，然后移开视线并且闭上眼睛，你可能会看到相同形状的绿色物体，但这不是影子。影子可能会包含少许反光，但反光是物体的颜色，而不是其补色。

创造绚丽多彩的阴影

在观察自然界中的阴影时，要多花些时间研究你所看到的色彩。即使在最深的阴影中，你也能看到阳光般缤纷的色彩。例如，你可能认为大多数植被的影子是深绿色的，然而通过仔细观察，你会发现影子绝不是单一的绿色，蕴含着大量绚丽的色彩。

寻找各种不同的棕色、红色、蓝色和紫色，并尝试深入观察色彩，打破原先的固有印象。研究得越深入，就越会被影子颜色的复杂性和多样性所惊叹。

材料

画纸
46 厘米×46 厘米 UArt 色粉砂纸（500 粒度粗纹纸），将纸贴在四层无酸卡纸上，再在四周加上黑色画框（12 毫米厚，56 厘米×46 厘米）。

色粉笔
树枝：中深灰、紫灰、灰褐。

树叶：奶白、红灰、灰紫红、黄绿、浅紫灰、中橄榄绿、中深灰、中深橙、中深红、中橙、浅橙灰、浅橙、浅黄、红色、橙红、粉色、铁锈红、紫灰、黄色、黄绿、土黄、橙黄。

高光：亮橙、亮黄、偏橙的白色、浅橙、浅黄、粉色、暖白、白色、黄绿、土黄、偏黄的白色。

小路：浅灰、紫灰、浅暖灰、浅黄。

阴影：蓝灰、蓝紫、冷紫、深蓝紫、深灰、深橄榄绿、深橙、深红、最深的紫灰色、最深的紫色、灰色、中深灰、中薰衣草紫灰、深薰衣草紫灰、中浅紫灰、深紫灰、深茄紫、暖暗绿。

天空：蓝紫、浅冷蓝。

水彩颜料
底色：浅镉黄、橙镉黄、橙镉红、佩恩灰、树绿、咔唑紫、钴蓝。

其他
12 毫米优质板刷、25 毫米胶带、海绵、定画液、HB 铅笔、4 号或 6 号水彩笔刷、纸巾。

编辑参考照片

原始照片中影子和落叶的形状为探索色彩和明暗提供了很多可能性。然而，焦点的位置和小径上方树叶的形式略显无趣。为了解决这些问题，艺术家菲尔·贝茨用图像处理软件 Photoshop 对参考照片进行了编辑。首先，他将照片裁成方形，将画面焦点（灌木丛后消失的小径）移到画面右上方。然后，他调整了树木的结构，以增添趣味。上面的图片是编辑后的结果。如果你不擅于使用图像处理软件，也可以通过草图来确定画面构图。

1 完成草图

绘制一些小草图，首先有助于锁定你脑中想要的构图，其次还能在画完整尺寸的大画之前给予你更多的训练和信心。完成草图后，可以正式开始作画了，先用HB铅笔画出物体的大致轮廓，在暗处轻轻地添加影线，仅画出关键细节。但注意不要添加过多的细节，此时精准要比精美来得更好。如果想在最终的成品中保留部分草图线条，那么可以喷上少许定画液，以防它们被水彩颜料完全覆盖。

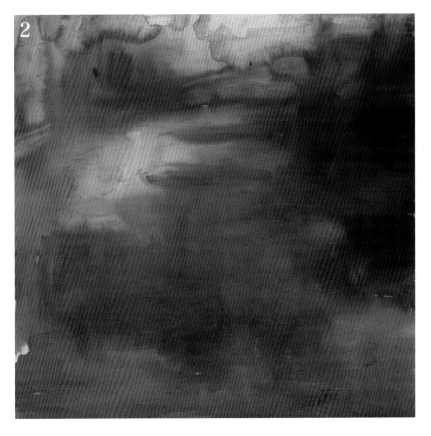

2 上底色

用笔刷蘸取水彩颜料上色，尽可能地还原真实的颜色和明度。用大笔刷快速画出大块面，并且保持边缘柔和。用黄色和橙色表现高光，用深紫和佩恩灰绘制阴影，形成温暖明亮的画面效果。在画面远处加一些冷色，如绿色、紫色和蓝色。在风景画中，颜料的滴落和流动效果可能会形成有趣的效果，但也可能会造成不好的影响。你可以根据自己的需求选择是否要添加此类效果。把画放在水平的表面上以控制水彩颜料的流动。

待第一层底色干燥后，可根据需要添加一些深色。完成后，让水彩颜料完全干透，然后刷去表面残留的色粉和鬃毛。

3 用色粉笔大致上色

用多种暖棕、橙色和紫色来画阴影，用浅橙和黄色来画受光部分。

用硬色粉笔大致画出基本的造型，调整水彩底色的色彩和明度，但仍依稀透出少许底色。用浅色画出路面高光，用冷蓝表现天空，注意保留画面中最亮的地方。

用一小片海绵擦蹭画面，使色粉颜料更好地融入纸面。作画时水平移动色粉笔会使道路看起来更加平坦。注意要从最亮的地方画到最暗的地方。在继续加深色调前，用纸巾将海绵擦干净。

4 增加细节，弱化边缘

用硬色粉笔或中等硬度的色粉笔继续增添细节。用深紫灰画出右侧树下的阴影，用浅紫灰画出小径上的投影。

用同样的方法来画亮部。用浅黄刻画小道左侧的边缘，用丰富的红色调来画右侧的树叶。然后，在小道的亮部加上几笔浅紫灰。

根据需要，用海绵柔化色块边缘和肌理。用垂直的笔触画出小路左侧黄色的草。

用中等硬度的色粉笔或软色粉笔画出小道上树叶的形状，用浅橙灰刻画阳光中的树叶，用冷红灰刻画阴影中的树叶。

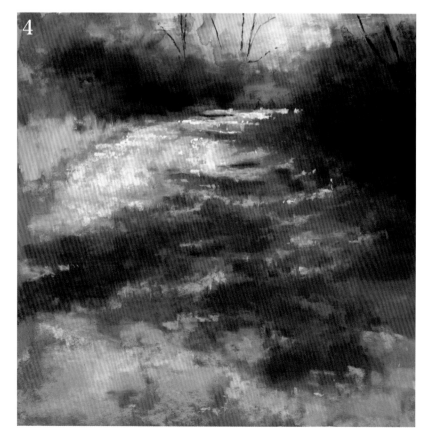

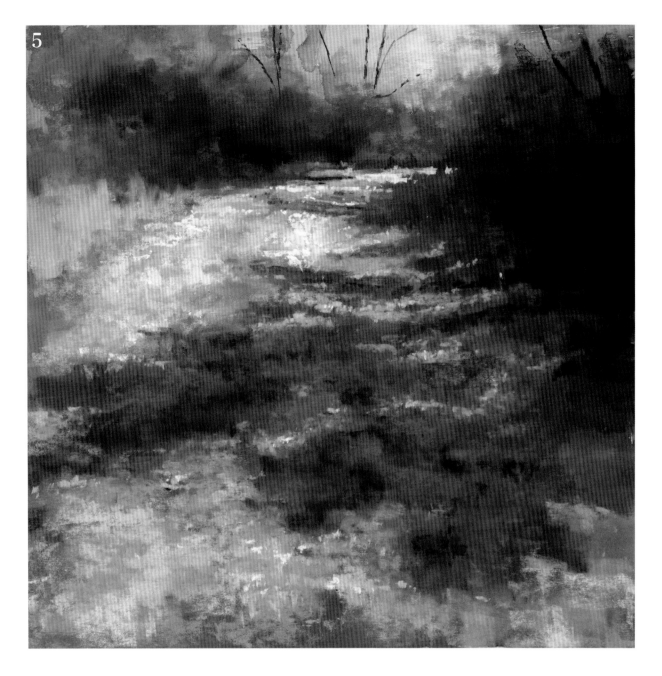

阴影是很柔和的，因此请使用中间色来表现高光和阴影之间的过渡。为画面增加一些有趣的暖红色，但请慎用。用浅黄画出远处最亮的树叶。注意：不能用颜色最亮的色粉笔，为后续创作留有空间。

进一步描绘画面焦点（小路尽头的转弯处），增强对比，在小路的尽头添加一些更亮的高光，如暖白、浅黄、明黄和浅橙，将观众的视线吸引到焦点上。用中深灰和紫灰画出小路上较深的树叶阴影。

5 表现光与影的细节

描绘光与影的细节可以帮助你将观众的目光吸引到小路上。留下部分水彩颜料晕染开的痕迹，以免打破该区域的趣味性，不断进行调整，使小路看起来更真实。在阴影部分添加暖暗绿、灰色和冷紫，丰富阴影的层次。在受光部分，添加相近的颜色，如土黄、粉色、亮橙和黄绿，形成自然的渐变效果。为前景中的道路涂上不同深浅的紫灰色，创造出凹凸不平的效果。最后，在背景处涂上更多的绿色，表现远处的树木。

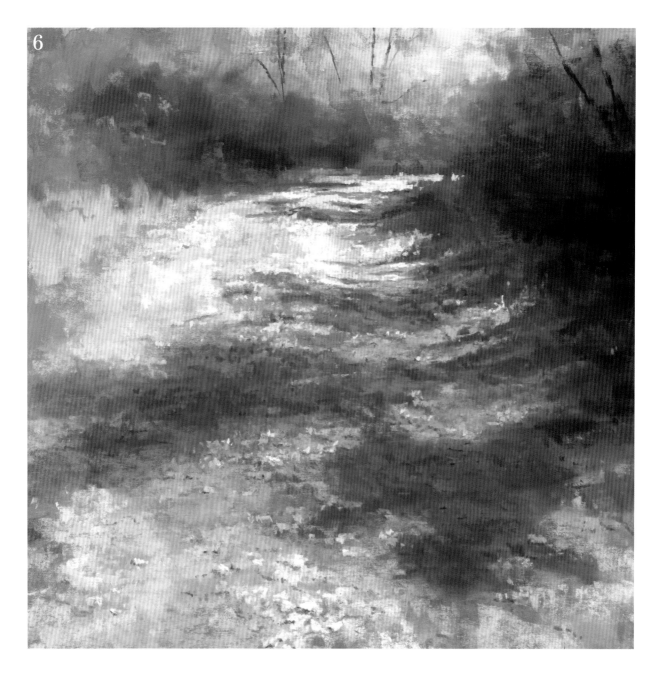

6

添加高光，调整影子

点上几笔白色、偏黄的白色和偏橙的白色来表现叶子的高光部分。注意，为了保持真实感，不要添加过多高光。确保树叶不是只有暗部和高光，创造出自然的过渡效果。

在右下角添加一棵大树的投影，这棵树没有直接出现在画面中，却塑造出了画面的空间感。用12毫米优质板刷除去少许色粉，以便继续上色。在树叶的阴影部分添加中紫灰和深薰衣草紫灰。

接着，开始刻画路上的落叶。注意：落叶不是平面的，它们也有投影。用中紫灰为阳光下的树叶添加投影，用深薰衣草紫灰为阴影中的叶子添加投影。注意：暗部落叶的色彩对比度要明显低于直射阳光下的树叶。

7

增添最后的笔触

用最柔软的色粉笔做最后的润色，提亮高光，加深暗部。明确焦点附近树木的轮廓，使其处于阴影中，与小路的亮部形成对比。这里使用的是中等或中等偏深的红灰色。用绚丽的黄色、黄绿、橙色和橙红画出道路两侧的树木。用灰色系提亮远处树木的树干和枝丫。

用色粉笔的笔尖清楚地画出路面两侧树木的轮廓，明确边界并增强光感。

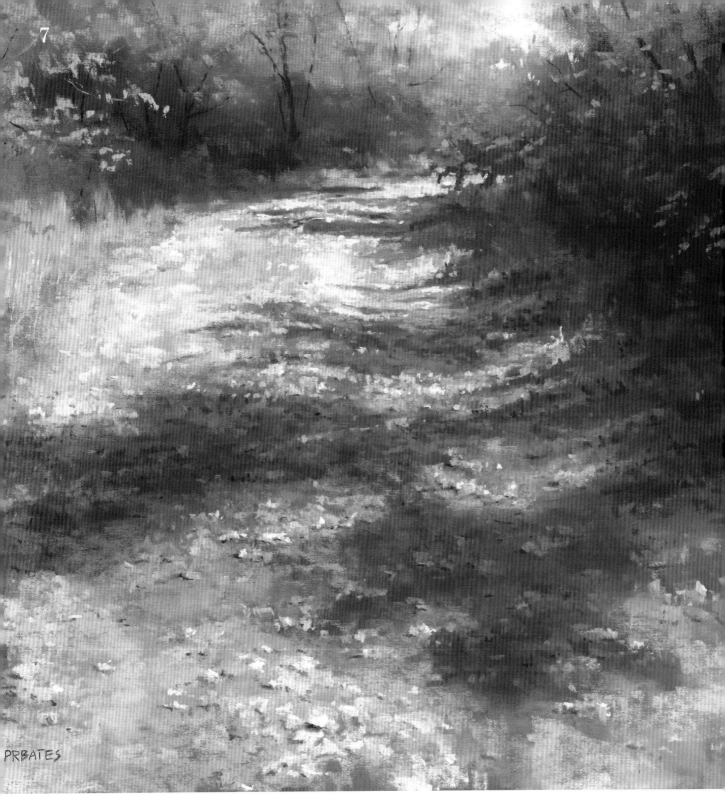

PRBATES

《沿着这条路走》，菲尔·贝茨
色粉创作，UArt 色粉砂纸，46 厘米×46 厘米

用光斑的形式表现投影

虽然物体的投影能够表现出物体本身的形状和结构，但光斑的存在可以帮助观众更清晰地看到物体。如果投影来自画面外的物体，那么光斑就更加重要了，就如下图参考照片所示。

投影中的光斑有助于表现出投影物体本身的特点。当投影来自树木或灌木时，光斑通常会出现在树枝边缘或树叶之间，从而创造出有趣的光影效果。

参考照片

将照片裁剪为方形以获得更舒适的构图。上图采用白色纸胶带裁剪照片，选取所需的构图。这个方法非常实用，因为它可以从视觉上移除周围的景物，去除干扰，还可以做一些辅助标记，帮助我们更好地描绘对象。

材料

画纸

41厘米×41厘米 UArt 色粉砂纸。

色粉笔

土屋：蓝灰、深桃粉、浅桃粉、中桃粉、橙色、桃粉、紫色、铁锈红、暖土黄。

叶子：蓝灰、酒红、钴蓝、冷绿、深紫、深绿、浅橙、中绿、中粉、桃粉、粉色、紫色、红色、暖绿、黄绿。

矮墙：浅暖黄灰、灰绿、灰色、中蓝灰、深灰。

草图：浅灰或中灰。

天空和背景：暗暖绿、冷绿、浅蓝、浅绿、中蓝、中深绿、中暖绿、中黄绿、绿松石、暖绿。

底色：深紫、浅橙、浅桃粉、中橙、暖中紫。

走道：浅暖黄、紫色、中紫、蓝灰、深灰。

窗户和门：钴蓝、深钴蓝、深紫、中钴蓝、紫色、绿松石。

其他

12毫米扁平刷、外用酒精。

关于投影的小贴士

物体近处的投影最暗，越远离物体，投影越亮。如果只使用一种明度的颜色，那么是不可能画出投影的。要解决这个问题，就需要用到多种明度的颜色，将最深的颜色画在最接近物体的投影处，然后随着投影远离物体，颜色逐渐变淡。明暗变化的范围大小取决于投影的长度。

1 完成草图

将照片上辅助记号转移到画纸上，这将有助于明确画面的大致构图。用浅灰色或中灰色的硬色粉笔绘制草图，画出的线条不能太深，否则会影响后续的画面效果。

2 上底色

比起在光斑周围添加投影，在投影上添加光斑会容易一些，所以我们要先画投影。确定投影的主要颜色，为投影上色。

艺术家的颜色选择如下：矮墙是暖中紫，门窗是深紫，背景是浅橙和浅桃粉，阴影中的树叶是深紫，过渡区域的树叶是中橙，阳光下的树叶是浅橙和浅桃粉。用与矮墙相同明度的紫色绘制走道上的水平投影，这样可以使画面更加统一。

如果你要将很深的颜色画在浅色旁，那么千万不能直接将其涂在浅色块的边缘，否则一旦刷上酒精，深色就会晕染开。为了避免这种情况发生，请在浅色和深色之间保留一丝空隙。

3 刷上酒精

用12毫米扁平刷蘸取酒精，以快速大胆的笔触刷在底色上。从天空最浅的颜色开始，注意不要蘸取太多酒精。无须担心破坏轮廓，你可以在后续修补轮廓。刷完酒精后，等待纸面干燥。

4 构建大致明暗

底色干燥后，标出画面中最暗和最亮的颜色，确定明暗范围。只要在关键位置运用正确的色彩和明暗色调，就能确立整幅画的基调。

画面中最暗的颜色是深紫，用于描绘玻璃窗以及墙后上方的树叶。最亮的颜色则是走道的浅暖黄和土墙的浅桃粉。

在阴影区域添加光斑时，要注意光源的方向。土墙上浅桃粉的光斑，其投射方向就是从左上角到右下角，顺着光源的方向添加笔触。而在走道上，浅暖黄色的光斑连成了一条水平线。画出你所看到的投影是非常重要的，如果你没画出正确的形状，那么你的阴影会误导观众。

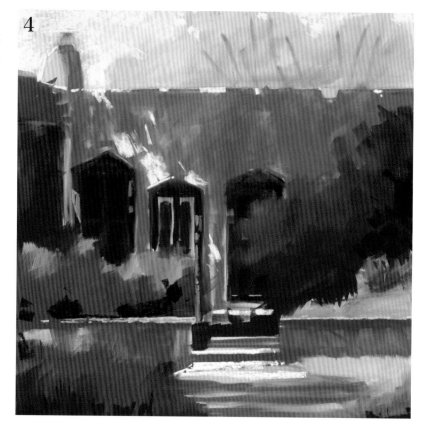

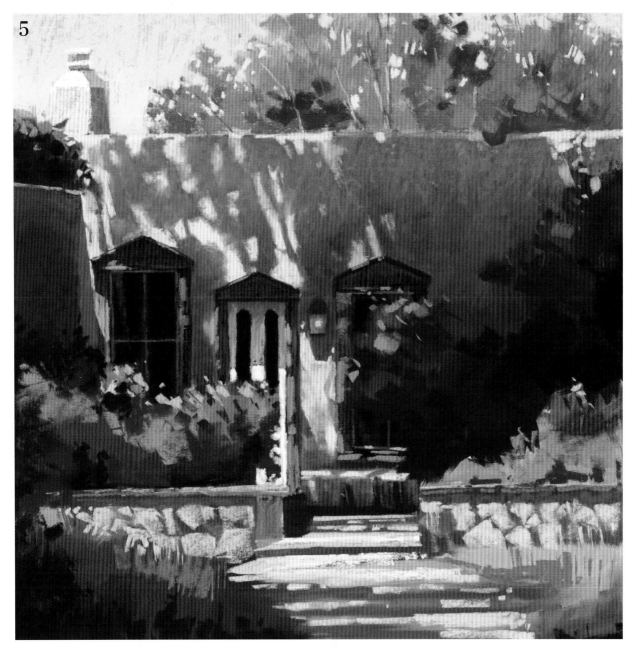

⑤ 用颜色表现形态

现在要描绘更多的色块。参考第四步中的明暗范围，确保明暗区域的准确性。

用更亮的中蓝和绿色描绘天空和背景的树木。同时，弱化背景中树的细节，让它不那么吸引观众的注意力。

用土黄、铁锈红和深桃粉画出土墙上的影子，确保你所用颜色的明度与底色相同。温暖的色调为土墙增添了生机，并表现出前面走道的反光。用中钴蓝和松石绿来画门口和窗户，体现出照射在门框和窗框上的光。用暖黄灰刻画前面的石墙，注意要用色粉笔的侧面来画，这种宽大的笔触可以很好地表现出石块的肌理。

为前景和中景的树叶添加中绿。中景采用偏暖的中

绿，而前景中有更多的阴影，所以要用偏冷的中绿，营造出画面的景深。

现在逐步完善特定区域的细节，从背景开始向前画。先描绘房子后面的树木，接着，用中黄绿和暖绿画光照区域，用中深绿和冷绿画阴影区域。然后，在墙上阴影的边缘添加少许中蓝灰，显现出蓝天的颜色。

光斑洒落在窗户和门上方的墙壁上时，注意土墙上的阳光和与蓝色边框上的阳光要衔接起来，形成完整的光影效果。由于门是整幅画的焦点，所以你要确保光斑没有抢占太多注意力。

为了防止画面太复杂，我们需要弱化画面右上方的树叶，使树叶变得模糊，形成大块面。

6 强化焦点

请带着批判的目光来看画面。亮浅色和暗深色交汇的地方是整幅画的焦点，也就是那几扇局部被遮挡住的门。之所以将石墙改成土墙，不仅仅是为了加强焦点，也为了能将落在上面的阳光和阴影画得更准确。

为了更好地表现出土墙的肌理效果，用与土屋墙面相同的颜色作画，将亮部和暗部区分开。正常情况下，不必用泡沫刷扫去石墙的底色。但如果你觉得纸张上的肌理已经无法让更多的色粉贴合，那么在重新用土墙的颜色作画之前，还是要用一把海绵轻轻扫去多余的色粉。

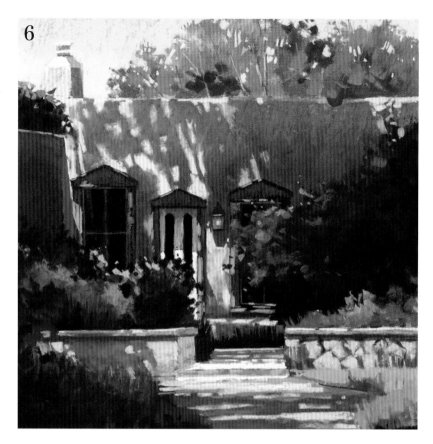

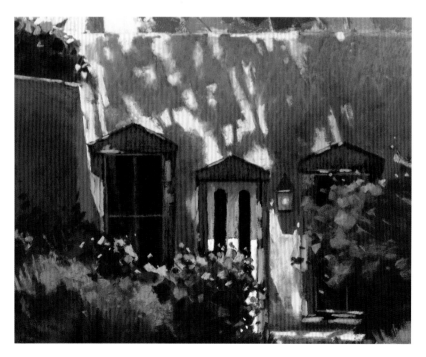

近距离观察光斑

光斑为投影增加了趣味性，但它们很容易被过度表现。根据我的创作经验，只需画出照片中一半的光斑即可。值得注意的是，太阳光斑组合在一起，能形成更大、更有趣的阴影。省略或精简那些不必要的阴影形状，或者将其画成自己熟悉的形状。你能在画面中找到小狗的头部、美洲鳄和泰迪熊吗？

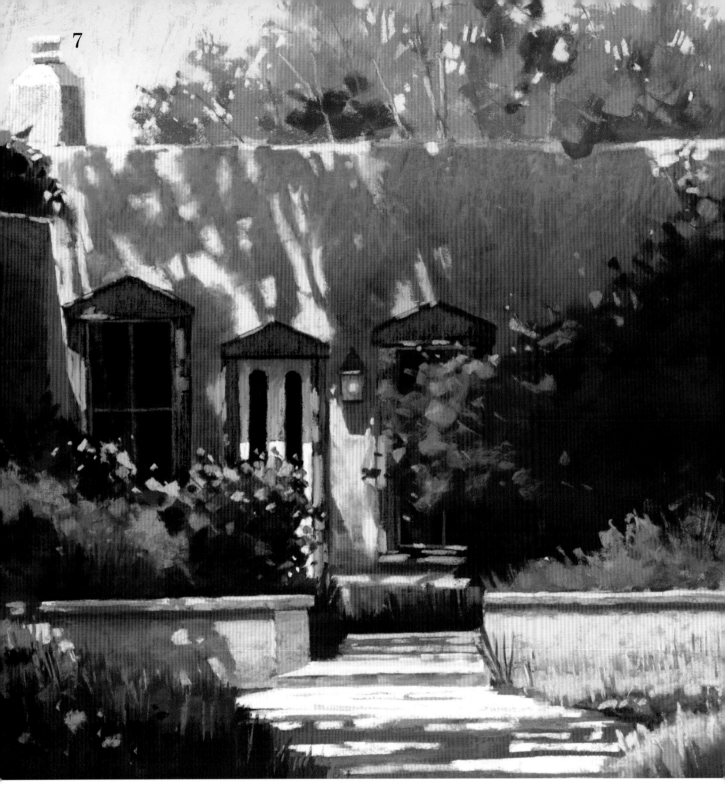

《圣达非的光斑》，丽兹·海伍德－沙利文
色粉创作，UArt 色粉砂纸，41 厘米×41 厘米

7 增添最后的笔触

描绘画面的底部，塑造出植物的体积感，并确保它们始终在阴影之中。左侧底部的前景处于阴影中，这样观众的视线就会掠过它们，转向明亮的道路。此处，花的颜色要比叶子稍微亮一些，可以用画土墙边缘的蓝灰来画花朵。在多处使用相同的颜色可以使你的画面更统一。

花朵与叶子的颜色应保持类似的明度，避免过于突兀，形成对比，模糊画面的焦点。完成后，重新审视所有的投影，确保画面的连贯性。

描绘反光

　　反光可以使阴影更加生动有趣。在反光中你可以感受到能量与活力，没有反光则会呈现暗浅的颜色。

　　反光的颜色取决于反射光线的物体，因为光线从那个物体反射回来形成阴影的。反光的颜色可能会比物体的颜色更深，但也并非总是如此。观察实物的反光，然后仔细分析，尽可能还原反光的颜色和明度。

材料

画纸
51 厘米×51 厘米四层无酸卡纸。

色粉笔

岩石：蓝灰、深绿、深绿褐、绿色、绿褐、冷蓝、浅灰、浅赭、中棕、中绿灰、中绿、中橙、中橄榄绿、中黄绿、芥末金、赭色、铁锈红、黄绿。

裂缝：深普蓝、深紫。

前景：棕色、深普蓝、深紫。

树根和草：奶白、深棕、深紫、灰色、绿褐、浅灰、中棕褐、桃粉、棕褐、暖橙。

高光：中金、橙色、桃粉。

水彩颜料

底色：深烧赭、中烧赭、中佩恩灰、浅佩恩灰、钛白、深蓝。

其他

6 号和 12 号水彩笔刷、铅笔、胶带。

参考照片
通常情况下，你可以在岩层中的阴影部分发现反光。反光的色调取决于光线的强度和颜色，有时偏暗，有时偏暖。在这个练习中，艺术家对照片的顶部和两侧进行裁剪，从而突出岩石上强烈的明暗对比和阴影中迷人的反光，并且将观众的目光吸引到这些焦点上。

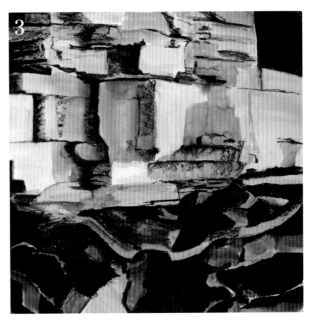

1 完成草图

根据裁剪成正方形的照片，用铅笔轻轻地画出构图。在构图的过程中，你需要做出一些创造性的调整，果断地省略或重新组合画面元素。

2 用水彩颜料上底色

将卡纸的背面打湿，然后把它粘贴到卡纸上。

用笔刷蘸取深佩恩灰和深蓝水彩颜料，为画面最暗的区域上色。用大笔刷表现大块区域，用小笔刷表现细节。例如，对于前景、上方的两个角落，以及岩石外立面上最暗的裂缝，建议用6号笔刷来描绘。

用深烧赭和中烧赭刻画散落在底部的石块，以及更暗的阴影。

用中佩恩灰、浅佩恩灰、深蓝为岩石的立面上色。一定要仔细观察照片，特别注意物体结构的明暗效果。注意，底色应比最终的颜色更暗。

在最深的冷色区域涂上少许烧赭，使其略微变暖，然后再加上几笔冷蓝，使岩石的颜色更加真实可信。

3 用色粉笔添加最深的颜色

用色粉笔加深暗部，这里选用了几种较深的蓝色系和棕色系。然后，用最深的紫色来着重强调最暗处。用深普蓝表现裂缝。画矩形色块时，尽可能用色粉笔的侧面来画，这样可以有助于塑造形状。

在底部的前景中，以松弛的笔触涂上多种深色，如棕色、普蓝和深紫，注意不要让颜色混在一起。

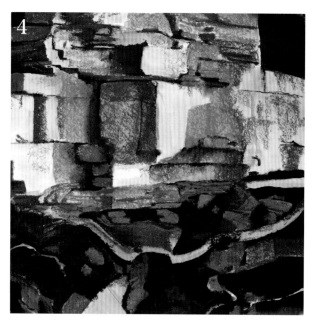

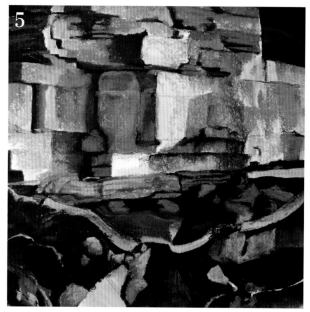

4 增加中间色

用中深棕画出深色区域和底部的碎石。画面的左下方主要用到的是中橙和铁锈红，右侧则主要是深绿褐。这些颜色将一直保留到最后。

在岩石立面、裂缝和阴影处的普蓝色区域上，轻轻地涂上深绿褐。用中橄榄绿和蓝灰表现较暗的碎石块。

5 继续拓宽明暗变化

刻画最深的裂缝。然后，用浅中绿灰和黄绿画出裂缝，注意要用色粉笔的侧面涂抹。使冷色和暖色在这些区域相互对抗，慢慢地就会形成正确的明暗和色温。在最后上色之前，所有石块立面的色彩都是最终高光的基础。

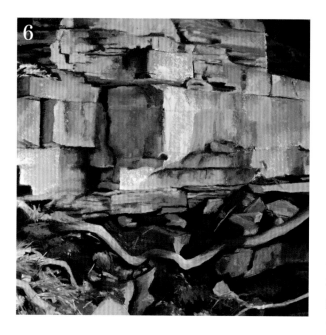

6 刻画重要造型

将较浅的中蓝和蓝灰涂在石块立面上。然后继续画石头表面，一点一点地提亮色彩，营造出斑驳微妙的色彩层次。每次添加颜色时，你都可以调整物体的造型。根据实际情况，你可以反复加深岩石的裂缝。在石头的影子上添加芥末金和中黄绿，这样可以为影子增添不少活力。

现在，请将注意力转移到画面下部的造型。给中树根和草画上暖橙、棕褐和奶白。沿着某个特定的方向下笔能够呈现对象粗糙的质感和造型，并且使浅中色调和浅色调看上去更清晰。在树根的黑色斑点上添加深棕、灰色和绿褐，在树根最亮的地方添加浅灰。接着，轻轻地将这些颜色与中棕和桃粉混合。根据你想要达到的最终效果，为草和碎石涂上相应的浅色。然后，用最深的紫色柔和最亮处的边缘，使它们融入暗色的背景中。

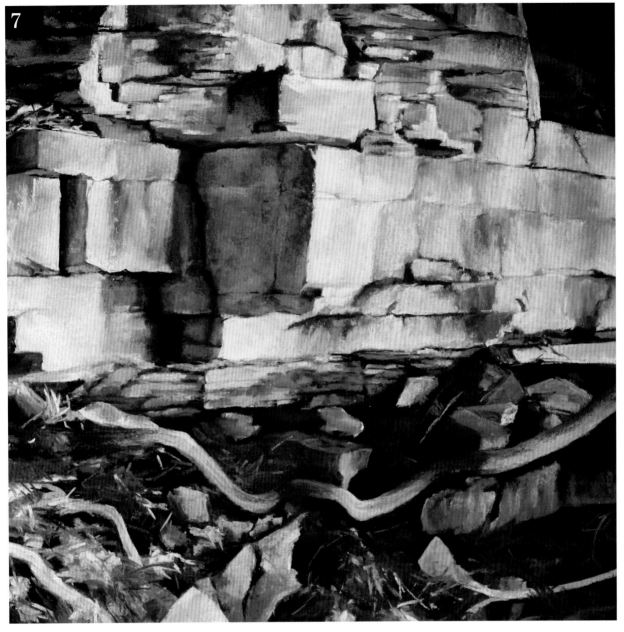

《自然几何》，科莱特·奥迪亚·史密斯
水彩底色上的色粉创作，白色四层无酸卡纸，51 厘米×51 厘米

7 增添最后的笔触

用浅赭、绿色、冷蓝和浅灰，表现岩石表面最亮的部分。仔细观察，描绘岩石的最终形态。在石块表面添加垂直或水平方向的笔触，明确岩石的具体形状。

重新审视整个画面，找出那些还需调整的地方。在亮部叠涂深绿和中绿，将最顶部的岩石变暗。然后，添加最浅的灰色，提亮石块，使石块的浅蓝色部分变得生动起来。为了加强对比，你可以在画面右上角增加一些浅色的直立石块。此外，在深色地面和裂缝中，添加少许深紫。

检查各大块面的明度，在碎石块中增加最浅的颜色，并为阴影部分添加暖色的反光，这里用到了浅金、中金、橙色和桃粉。最后，在最重要的白色石头上垫上同样的颜色，使其略微变暖。

将阴影作为主题

物体投影的形状常常比物体本身更迷人。如果你发现一个阴影夸张、形状有趣的对象，那么完全可以将其作为自己的绘画主题。

比起其他自然风光，这个范例的绘画主题应该是观众最熟悉的了。因此，你需要加入更多的细节，起到恰如其分的渲染效果。由于影子成了这幅画的焦点，所以你务必要细心观察阴影的轮廓。

参考照片

这张照片拍摄于一个冬日下午。尽管照片中的光线看起来有些单一，但它实际上是偏暖的。暖色光斑与冷蓝色阴影之间的对比，是照片的最大亮点。

材料清单

画纸

46 厘米×61 厘米白色理查森高级色粉画纸。

色粉笔

砖块：浅粉、浅桃粉、浅灰。

室外：米黄、蓝色、灰色、绿色、浅绿、桃黄、粉色、浅蓝、暖灰。

花朵：亮粉、亮红、深红、浅粉、洋红、中粉、红色。

叶子：深蓝、深茄紫、深绿、浅黄绿、中绿、橙色、深蓝绿、黄色、黄绿。

花盆：棕色、烧赭、炭灰、深棕、浅橙、中橙、红色、红棕、褐色、橙黄。

阴影：黑色、蓝灰、炭灰、深蓝绿、深棕、中深紫、茄紫、浅紫灰、中深蓝紫、中蓝、中灰、深棕、深炭灰。

底色：黑色、棕色、烧赭、深棕、深炭灰、深茄紫、深绿、深橙、浅蓝、浅绿、浅黄绿、浅土黄、中蓝灰、中深铁锈棕、中灰、中橙红、中黄绿、中土黄、橙色、粉色、红色、土黄。

木制品：棕色、烧赭、深棕、深橙红、深橙、茄紫、中铁锈棕、红棕、橙红。

色粉铅笔

草图：烧赭。

格子：深灰。

砖块：黑色、烧赭、炭灰、深蓝、中蓝紫、中蓝、中灰。

其他：深蓝绿、深棕、深绿色、灰色、浅绿灰、浅棕、中棕、橙色、桃粉、红棕、橙红、浅绿、茶褐、黄色、黄绿、土黄。

其他

12 毫米合成毛笔刷、可塑橡皮、直尺、无味松节油。

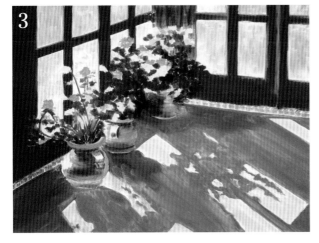

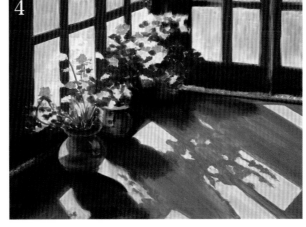

1 完成草图

在拍摄时，参考照片中的透视发生了扭曲，因此我们需要在画中校正窗框的垂直线。用烧赭色的色粉笔和一把尺校正地平线的角度，画出笔直的垂线。不要害怕犯错，我们可以用可塑橡皮擦去任何错误的地方。然后，开始画盆栽的枝叶，轻轻地将颜色点涂在那些开花的地方，明确它们的位置。

和之前一样，我们可以在照片的基础上对构图进行适当调整。在这个例子中，照片右侧的折叠桌看起来有些碍眼，它让左侧叶子和花的位置变得很尴尬，所以我们可以将其删除。

2 上底色

这一步用到的所有颜色都可以在材料清单的底色部分找到。

用硬色粉笔小心地涂上一层薄薄的底色。如果你使用的是硬色粉笔，那么请尽量避免厚涂，否则后续将很难叠涂。如果你觉得颜色不够浓厚，那么可以用无味松节油将颜色晕开。作画的过程中，要随时思考是否需要

改动画面。例如，我们可以在天竺葵盆栽中画上几朵绽放的花朵。

用软色粉笔处理大面积的阴影。用色粉笔的侧面轻轻地擦出颜色，注意不要将颜色填满纸面的肌理缝隙。

3 刷无味松节油

用12毫米合成毛笔刷，从最浅的颜色部分开始，小心翼翼地在每个色块上刷上无味松节油。注意保持颜色干净并互相区分开来，避免在画面上留下水渍和污点。完成后，等画纸完全干燥了再继续作画。

4 建立明暗范围

立刻建立明暗范围是很用的。由于最浅的颜色比它所在区域的底色更深，所以要让它们保持原样。

用茄紫、深棕和炭灰画出阴影区域最暗的深色。植物的影子离植物越远，其颜色就越浅，因此只要把最深的颜色画在部分区域。另外，离花盆最近处的阴影要比其他地方更深一些。于是，我们可以把深棕和茄紫涂在木制品的底部边缘。

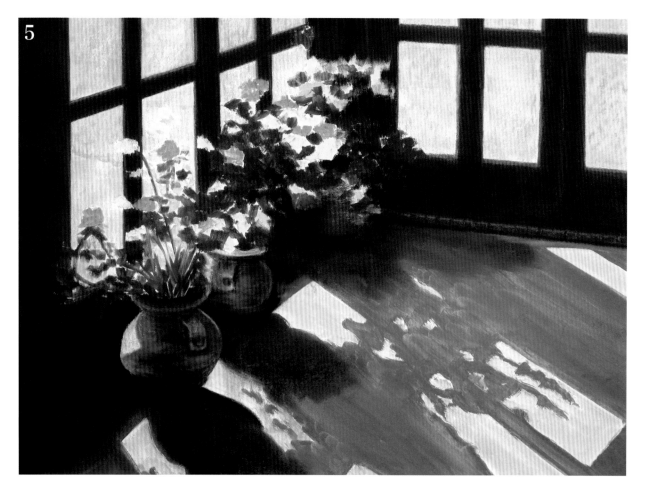

5 **描绘窗外的风景**

虽然这个场景被太阳光照亮，但它还是在室内。由于玻璃的存在和光线的角度，你看到的户外情况是柔和且模糊不清的。柔化户外景致，同时侧重于描绘室内场景，这能帮助我们更好地突出画面焦点。

选出多支浅绿、灰色和蓝色的软色粉笔，画出窗外的草地。蓝色要用来表现阴影，包括那些走道边缘的阴影，然后用明暗相同的米黄和灰色画走道。为了能够柔和地混合颜色，你需要用手指轻轻拍打画面。

背景角落和左前方的木制品照射到的阳光较少，因此用深棕和茄紫进行加深。接着，涂上稍微浅一些的深棕和烧赭，形成自然的渐变。用深橙红画出木制品的光照部分，表现出木制品的厚度。这条线一定要笔直，如果你很难徒手做到，那么可以用色粉铅笔和直尺来画。

6 **画花和花盆**

用茄紫和深蓝绿描绘叶子的阴影。用中绿画一部分叶子。在树叶较深的阴影处加入几笔深蓝。使用黄绿、橙色和黄色来表现受光面的叶子，注意靠近边缘处要下笔干脆。

通过点涂小块颜色画出天竺葵的花朵。用亮红和深红画出红色的花朵，用亮粉、品红和浅粉画出粉色的花朵。

在底色阶段，花盆就已经初见雏形了，但有些地方的明度太高，因此要适当加深，并强化边缘。注意最远处花盆的形状与另两个花盆是不同的，而且大部分都在阴影之中。将这个花盆画得尽量模糊，以表现其距离感，同时保持透视准确。用深棕、炭灰、红棕和褐色来画花盆。

7 **画出地砖**

使用深灰色色粉笔和尺子在地面绘制网格，大致标出砖块的位置。保持最远的水平线平行于门槛底部那排直立的半砖。注意：越靠近我们的砖块间距越大，创造出画面的空间感。

正确地描绘地砖的透视关系非常重要。如果透视错了，砖块便不会"躺下"。在开始下一步绘画之前，多花一点时间进行必要的调整。

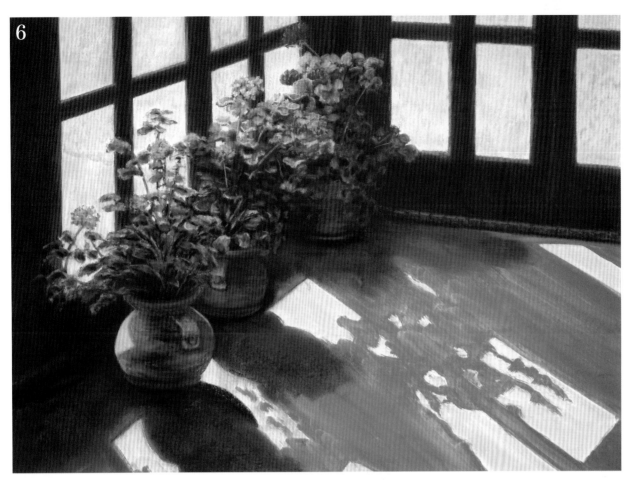

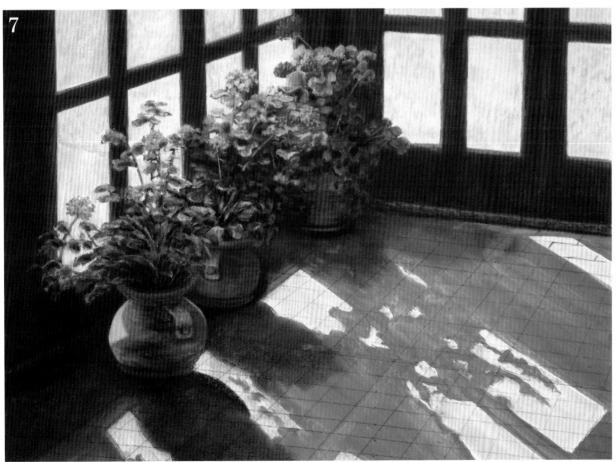

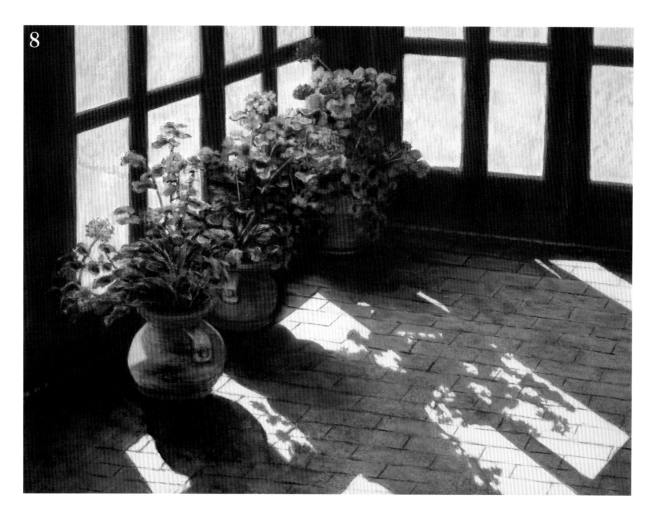

8 继续深入刻画地砖

从最远的那排砖块开始画每一排砖，当画到偏移的排列时掩盖那些多余的线条。用深蓝、中蓝、中蓝紫、炭灰的色粉笔，以及黑色或炭灰色的色粉铅笔刻画阴影中的砖块。

用浅粉、浅桃粉和浅灰色的色粉笔，加上烧赭和中灰色的色粉铅笔来画阳光中的砖块。请注意后面墙附近的阴影和最靠近花盆前面的投影是最暗的，所以在往后的绘画中你会用到更浅的颜色。

不是所有砖块的边缘都是可见的，砖块无论是在阴影中还是在阳光下，其轮廓都会忽隐忽现。用烧赭和炭灰色的色粉铅笔刻画阳光照射区域的砖块边缘。

9 增添最后的笔触

完成地砖的描绘。让一些砖块的边缘不平整，并且在上面涂上深色或污点。这些元素可以让地面更真实而不会夺人眼球。

用亮红和深红加深中间花盆里的天竺葵。清理前景花盆和树叶周围多余的轮廓，细化第一盆植物的叶片轮廓。

最后，使花盆底部的深色阴影自然过渡到画面中间的较浅阴影。重新审视整个画面，调整物体的轮廓，根据情况进行局部强化或弱化。

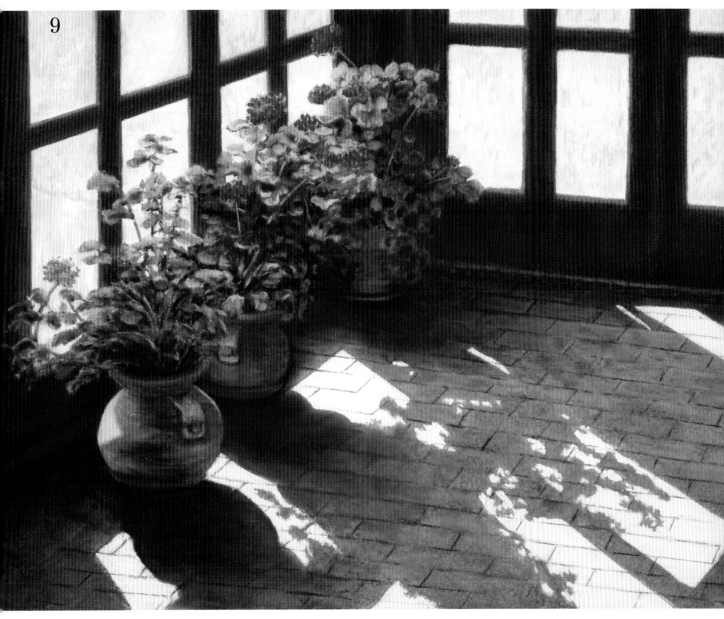

《玩转阴影》，玛姬·普莱斯
色粉创作，理查森高级色粉画纸，46 厘米×61 厘米

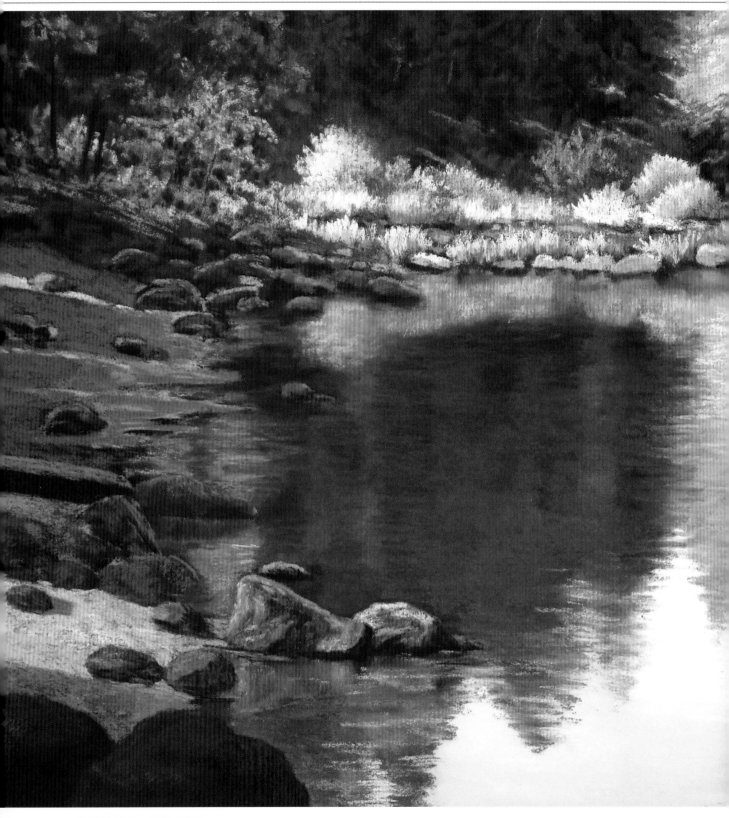

《安静的小河》，玛姬·普莱斯
色粉创作，黑色理查森高级色粉画纸，46 厘米×61 厘米

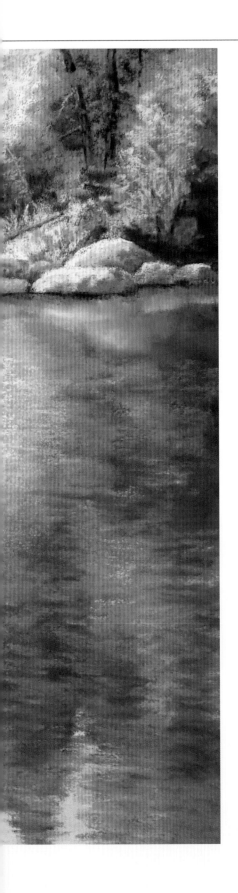

画出生动的倒影

除了静物、人物和风景，水景也是艺术家非常喜爱的绘画主题。光与影不仅能描绘出水的形态——水面是静止的还是动态的，也影响最终呈现出的视觉效果，包括水的深度、颜色和透明度。

包括光源角度和投影在内的多种因素，都可以影响我们感知到的倒影。水面静止时，可能会形成完整的镜面效果；水面波动时，倒影会发生扭曲，甚至完全消失。此外，由于照射在水面的阳光会受浮云的影响，水的颜色会不断发生变化。

在本章中，我们将探讨影响水面倒影的几大因素，学习如何准确地描绘水的亮部、阴影和倒影。

一、注意光的角度

光的角度决定了阴影的确切位置，也相应地改变着倒影的颜色和明暗。

1. 找寻阳光的位置

在研究光线如何影响反光的呈现效果时，首先要考虑太阳光是什么样的。

正午时分，太阳光几乎是直射的，这时我们会观察到完美的画面倒影——这些陆地或山脉的镜像倒影几乎和真正场景中所看到的一样。但是早上或下午，光线中的倒影也许会被投影阻挡，这会给艺术家带来很大的挑战。

2. 倒影的明度

反光的颜色与实物并不完全相同。一般说来，浅色物体的倒影较深，而深色物体的倒影则较浅。例如，观察水边浅色的树木，注意其颜色明度，然后观察树木的倒影，并比较树木的倒影及其本身颜色的明度差异，通常我们会发现树本身的颜色更深。一天中不同的时间段，光线的颜色不断发生着变化，因此倒影的颜色也会随之发生变化，变得更暖或更冷。

水的深度和水下岩石或地面的颜色也会影响最终呈现出来的水面颜色。深水区往往是深蓝色的，而浅水区则会呈现出底部地面或岩石的颜色。

因为影响因素较多，上述规律不一定适用于所有情况，所以在描绘倒影时要特别注意颜色、明度和色温的变化。

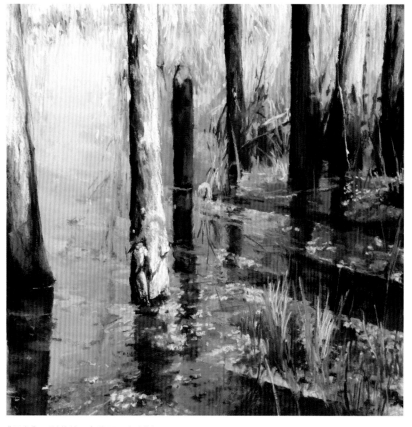

《回家》，科莱特·奥迪亚·史密斯
色粉创作，四层无酸卡纸，51 厘米×51 厘米

在傍晚的光线下画亮部、阴影和倒影

傍晚的光在水面照射出长长的投影，制造出一个与垂直的树干相互作用的抽象图案。倒影总是朝向观众，而投影的位置则与光源（太阳）有关。在这幅画作中，远处的颜色逐渐变浅变灰，艺术家借此来表现距离感，塑造出画面的景深效果。

二、观察点

观察者的位置可以极大地影响倒影的外观。

1. 检测倒影

通过镜子检测观察者的位置会对倒影造成什么影响。当你直接站在镜子面前时，就会看到自己的镜像，以及你身后的所有景物的镜像。现在移到一边，继续观察镜子。根据移动的距离，你看到的镜像会发生天翻地覆的变化，你甚至会消失在镜子中，而镜子里其他物体的镜像位置也将发生明显变化。

2. 画你所见

当我们描绘自然界中景物的倒影时，总是假设观察者的位置在物体的前方。然而，绘制倒影时，我们还需要考虑观察位置的高低。坐在水边的地上看到的倒影与站在二楼甲板上看到的倒影是完全不同的。无论是根据照片作画，还是写生，你在描绘倒影时，都应如实画出自己看到的倒影，因为观察的位置会影响倒影最终呈现的效果。

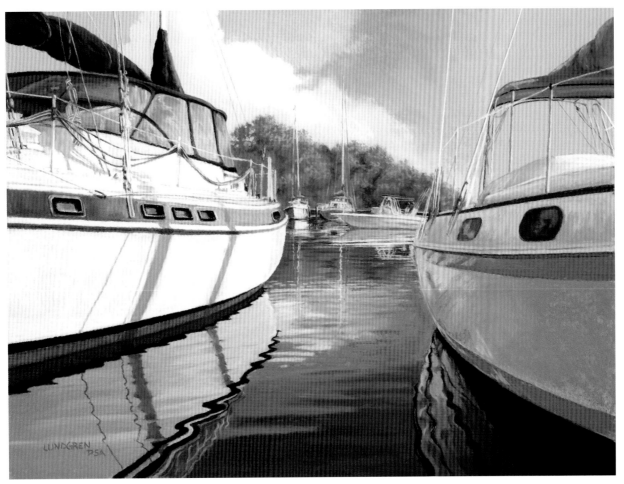

《离开》，理查德·龙格伦
色粉创作，沃利斯专业级色粉砂纸，46厘米×61厘米

从低处观看

由于观察者的位置较低，水面上只有少量左船舱的倒影。大多数倒影是船体。水中柔和的涟漪使倒影稍微扭曲，而且左侧浅色船的倒影比船本身更暗。背景中的船、树木、云朵和天空也同样倒映在了水面上，但由于距离较远，水面不够平静，因此倒影不那么明显。

三、俯瞰地面的角度

画出精确倒影的唯一方法便是仔细地观察它们，画出你所看到的，而不是你想要看到的。

角度对倒影的影响

当周围的陆地急剧向后倾斜时，远离水面，投映在水面的倒影可能与你所看到的陆地不符合。事实上这很常见，倒影中不包括远处背景中的树木或其他物体。

地面的角度决定了倒影是否完整，以及能看到多少倒影。当水边附近有树木时，从光源的投射角度来看，你也许会认为被反射的是树干。然而当你看到水面倒影时，你会惊讶地看到倒影和你的想象截然不同。

只有综合考虑地面的角度、光源的角度和观看者的视角，才能创作出独特的、不断变化的倒影。

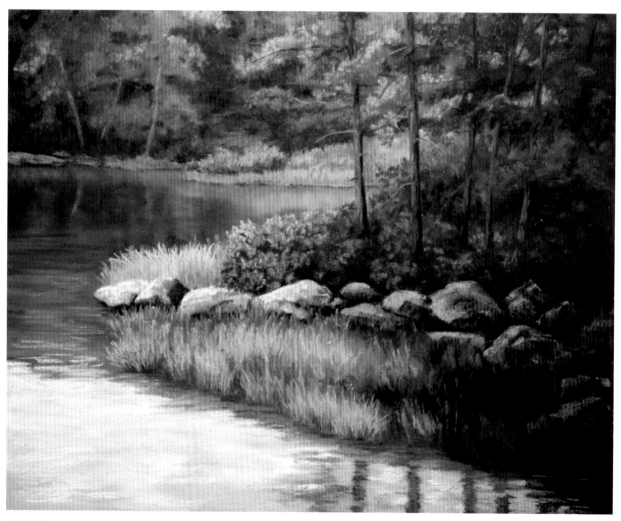

《平静的肯纳贝克》，玛姬·普莱斯
色粉创作，白色理查森高级色粉画纸，41 厘米×51 厘米

看不见的天空

这幅画说明了如果你站在靠近水面的地方观察，看到的倒影是多么与众不同。画面下方的水面倒影中，既有岸边树干的倒影，也有天空和云朵的倒影，而后者本身在画面中是看不见的。

四、检查横跨水面的阴影

当阴影穿过水面，它们不仅会影响水面的颜色和深浅，还会改变我们看到的倒影颜色，以及水底物体的颜色。

判断河底或小溪底部的真正颜色并不容易，这个颜色奠定了水面的颜色基调。例如，橙色或金色的沙滩和棕色的泥土会让水面也带有橙色。然而，当阴影投到这样颜色的水面时，橙色会变成层次丰富的棕色系。另外，水很深的地方颜色往往偏蓝，但阴影投在这样的水面时会使之颜色更深。

无论水的颜色如何，我们都要遵循以下规律：阴影可以改变倒影中可见的颜色，并可以影响被淹没物体的颜色。

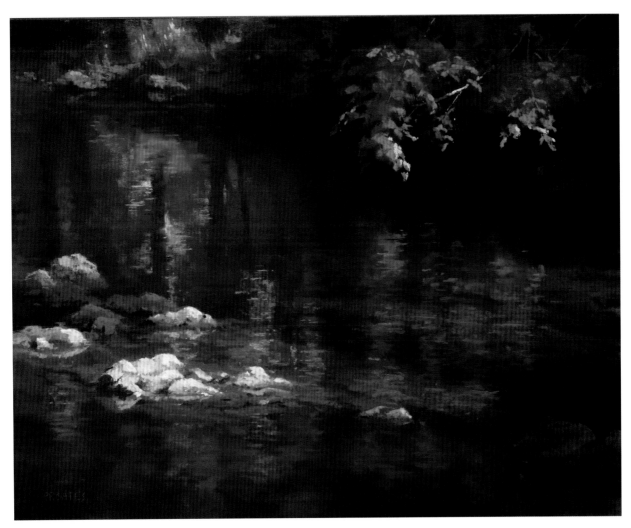

《水面下是什么》，菲尔·贝茨
色粉创作，UArt 色粉砂纸，41 厘米×51 厘米

探索水底深处

在画面外的天空在阳光照射的区域反射较浅的蓝色，在阴影中反射较深的蓝色。溪流的橙黄色底部处于光线下。阳光下的岩石在水面投射出它的倒影，但右下方在阴影中的岩石则没有倒影。

在静止和流动的水中画倒影

和流水中的倒影相比，静止水面中的倒影会更清晰。为什么呢？在流动的水中，倒影会被水流破坏。即使水面只有少量涟漪和波澜，这些微小的干扰仍然会影响倒影。而在平静的水面上，明暗变化规律能得到更好的体现：浅色物体的倒影会比原本的颜色更深，深色物体的倒影颜色则会更浅。

参考照片

这张照片的焦点是溪水本身。其中，枝干斜着穿过画面，十分突出。左上方是远处的树木，它与右上方的桥、石块共同创造出了画面纵深感。在中景区域，平静的水面形成了近乎镜面的效果，倒影看上去无比清晰。而前景中的流水则为画面注入了新的活力，与中景的水面形成了鲜明的对比。

材料清单

画纸

51 厘米×51 厘米四层无酸卡纸。

色粉笔

背景的树木与植物：墨绿、棕色、冷绿、奶白、深暖绿、土绿、草绿、绿灰、绿棕、浅蓝绿、浅绿、中蓝绿、中灰、橙赭、浅赭、生褐、铁锈红、土黄、深棕、浅奶白、浅灰、暖棕褐、暖白、黄绿、土黄。

树枝与树叶：墨绿、棕色、冷绿、奶白、深蓝灰、深棕、深绿、深蓝绿、中棕褐、绿棕、金赭、浅金赭、浅玫瑰红、中草绿、中黄绿、橙赭、粉色、生褐、玫瑰红、铁锈红、暖绿、暖橄榄绿、黄绿。

桥：蓝色、蓝灰、奶白、品红、玛斯紫、中蓝灰、中蓝紫、橙赭、浅灰、深紫色、浅中灰、白色。

掉落的枝干：蓝色、蓝灰、棕色、浅玛斯紫、品红、玛斯紫、中蓝灰、中棕褐色、中灰、浅紫、灰粉、土红、紫红、玫瑰红、铁锈红、棕褐、深紫、紫色。

石块：蓝色、蓝灰、蓝绿、绿棕、浅金赭、浅灰粉、玛斯紫、中蓝灰、中蓝紫、中灰、浅褐、粉色、灰粉、紫红、暗紫、紫色。

溪水：蓝灰、蓝紫、冷绿、奶白、深钴蓝、深蓝灰、草绿、绿灰、浅蓝、浅群青、玛斯紫、中钴蓝、赭色、橄榄绿、粉色、土红、玫瑰红、深蓝、浅中灰、紫色、白色、黄绿。

水彩颜料

底色：深茜红、烧赭、深褐、咔唑紫、佩恩灰、生褐。

其他

可塑橡皮、6 号和 12 号水彩笔刷、旧海绵刷、铅笔、胶带。

1 完成草图

将参考照片剪剪成正方形。然后，用铅笔大致勾勒出画面的构图。画草图时，你可以适当地改变画面的构成元素，可以省去对画面整体有影响的因素，例如照片中那根向右弯曲的、长长的枝干。

2 上底色

用水彩颜料在白色无酸卡纸上涂底色。在上色之前，先将卡纸的背面打湿，然后再将它翻过来，在正面作画。

在绘制底色的过程中，先画出石块、深色的阴影和远处树木最暗的地方，我们要用到两种佩恩灰色，分别是深色调和浅色调的。

用烧赭画出底色中最浅的区域。先用6号笔刷刻画细小的形状，例如石块、树枝和水的深色涟漪，再用12号笔刷轻松地填补其他颜色区域。

在深绿色下方的区域中，涂上生褐和烧赭的混合色。之后来到浅绿色区域，在烧赭中加入少许深茜红。

最后，将不同深浅的紫色涂在蓝色溪水的区域。底色完成后，等待画面干燥。

3 用色粉笔添加暗部

用很深的紫色和蓝色画出所有石块的暗面。但绘制前景和中景的石块时，为了使它们看起来更暖，还需要在暗色区域增添一些蓝绿。将暗紫作为桥的暗部和倒影，以及背景石块的主要色彩。用棕色、土绿和墨绿描绘左上方背景中的植物及其倒影。绘制倒下的木头，在紫色和蓝色的底色上叠涂棕色。

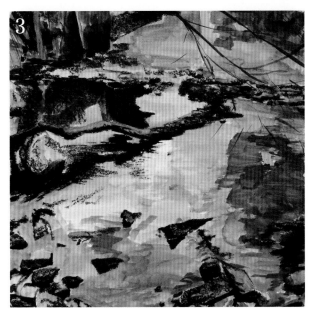

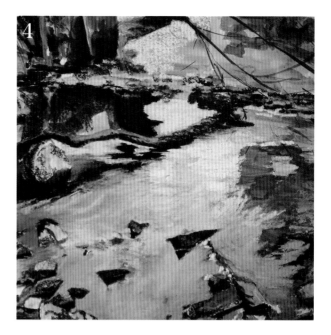

4 水流的阻碍物

在以蓝色为基调的溪水上大胆地作画,不必担心影响石块边缘的清晰度。先涂上暗色调的钴蓝和深蓝,然后添加稍浅的中蓝。绘画时,可以微微透出底色,让绿色和土黄从蓝色的空隙中露出来。用手指轻轻地将水面最平静的地方晕染开,形成光滑柔和的效果。

为远处的那排石块添加一些中蓝灰和紫色的笔触,这些颜色也可以用在桥梁基础的斜影上。之后,用最浅的奶白和灰色轻轻地画出桥梁底部和倒影。最后,用深紫和蓝灰强调石块的底部、倒在水中的木头和物体影子的倒影。

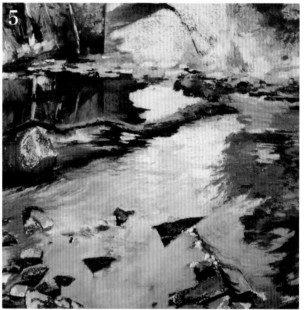

5 画远处的物体

从最深的绿色开始上色,一直到最浅的绿色。其中,右上角远处的树叶需要简化处理,并且区分绿色树木的冷暖色调。之后要画的是树木及其倒影,用土黄、奶白、浅赭和浅灰快速添加小笔触。注意要把倒影画得更深更暗。接着,用手指轻擦倒影部分,使颜色晕染开,形成自然的渐变效果,再用几种暖白色、浅黄绿和铁锈红来添加高光。用墨绿色的大笔触快速为树干和树枝部分上色。提亮画面右上方的深暖绿和浅绿,从而创造出距离感。

描绘桥梁及其倒影时,我们需要用到奶白、浅灰和白色,这些颜色还可以用来画右上方的石头。添加赭色和浅棕,弱化石头的形状。最后加上几笔铁锈红、浅紫、品红、土红和浅蓝绿,区分和强调倒下的木头、碎石块、远处的石头地平线和前景石块周围的树叶。

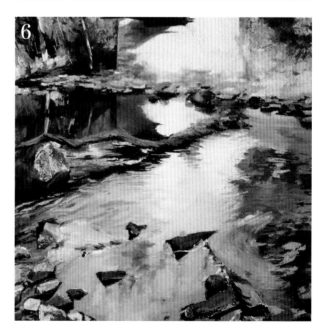

6 细化造型

用中蓝灰画出桥上的影子。接着,用最深的紫色重新塑造画面高处的小道和倒下的木头。绘制倒下的木头时,最后记得添加浅紫、蓝灰、中棕褐和玛斯紫的高光。

沿着右侧溪水,涂上土黑、中绿、赭色、黄绿、草绿和冷绿。紧接着,在中钴蓝上叠涂一些深蓝灰,这样可以细化画面左侧的涟漪。在树枝下面和前景中,再增加一些暗绿表示倒影。在前景的蓝色上,涂上深紫色和浅紫,如果需要,可以轻柔地用手指涂抹,使颜色晕染开来。最后,在水面和叶子上点涂少许土红、玫瑰红和粉色。

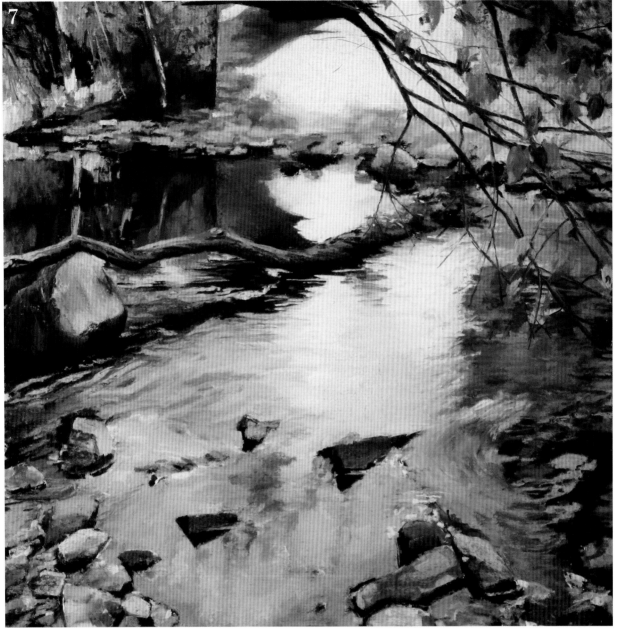

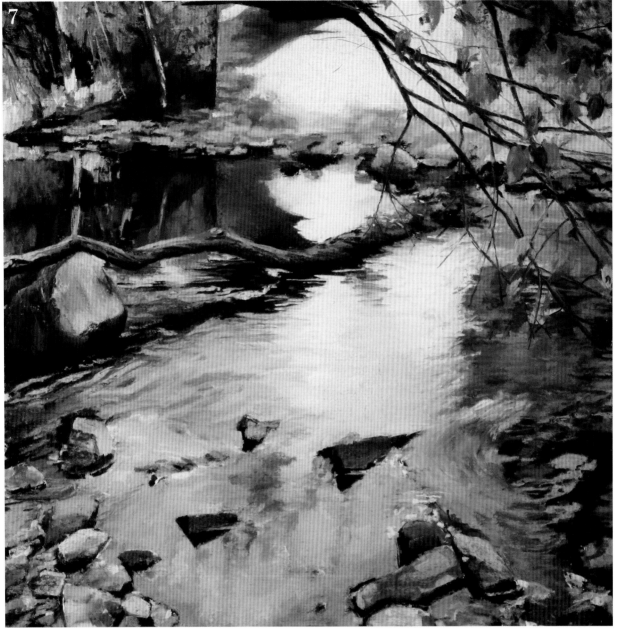

《桥》，科莱特·奥迪亚·史密斯
水彩底色上的色粉创作，四层无酸卡纸，51 厘米×51 厘米

7 增添最后的笔触

用中灰、浅灰、多种蓝色、粉色和紫色，以简略的笔触画出前景中石块的形状，注意颜色的色温和明度要保持统一。接着，再次加深画面中最暗的区域，起到强调的作用。然后，用浅奶白、赭色、玫瑰红和粉色来表现成簇的叶子。

为了让后续的作画更加轻松，用一支旧笔刷轻轻扫去树枝区域多余的色粉。接着，用深灰、紫色和铁锈红来画浅色区域。在这一步中，你可以看出画面中的错误并予以纠正。

用果断的笔触画出深色的树枝，而用细腻的笔触来表现小枝干。用深暖绿、中黄绿、浅金赭和深棕描绘近处的叶子，确保叶子的大小略有不同，同时让它们的边缘变得柔和模糊。

描绘倒影和
投影交错的效果

当倒影和投影交错在一起，会形成层次丰富且非常梦幻的画面效果。在这幅作品中，艺术家理查德·龙格伦将它们与海滩上的孩童相结合，创造出了充满张力的画面，使作品提升到一个新的高度。

参考照片

这张照片是我从大约三十张海滩男孩的照片中挑选出来的。但在画草图的阶段，我们仍需对男孩的手进行微调。这幅画中，人物本身就会吸引部分观众的注意力。但是在我看来，最大的亮点是男孩的投影穿过了自己在水中的倒影，这简直太有趣了。倒影的方向正对着观看者，而投影的方向则不同，它们是男孩背后的太阳照到他们身上所投射下的。阴影穿过部分倒影，因此，被投影的倒影区域会变得非常暗。

在创作这幅作品时，你可以使用有底色的纸张，纸张的颜色要接近潮湿海滩的颜色。由于海水覆盖了大部分沙子，纸张的底色会帮助我们更轻松地画出海滩的质感。

材料

画纸
46 厘米×61 厘米白色沃利斯专业级色粉砂纸。

色粉笔

海滩：浅钴蓝、浅中性灰、中性灰。

投影和倒影：暗红、肉桂、钴蓝、深中性灰、深核桃棕、印度红、中红、中钴蓝、中橙、中性灰、深褐。

人体和面部：蓝紫、深褐、肉桂、印度红、浅肉、浅橙、中肉、中金赭、中橙、庞贝红、范戴克棕、白色。

头发：深褐、浅蓝、浅土绿、浅黄、中性灰、白色。

沙桶和铲子：浅橙、浅蓝绿、中性灰、中橙、中蓝绿。

游泳裤：暗红、深靛蓝、深橙、浅洋红、浅灰、浅橙、中钴蓝、中红、中橙、橙色、普蓝、白色。

底色：中性灰。

色粉铅笔

人体和面部：棕赭、肉桂、核桃棕。

沙桶和铲子：浅蓝绿、中橙、中蓝绿、白色。

游泳裤：中橙。

其他

25 毫米合成毛笔刷，矿物油精，2 号、2B、4B 和 9B 铅笔，2 号硅胶平刷， 105 克 / 平方米白色画纸。

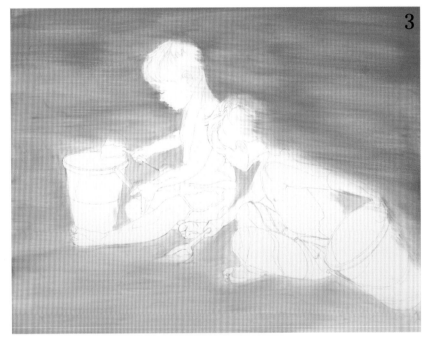

1 完成草图

用多种型号的铅笔（2号、2B、4B和9B）画出草图，确定画面比例。在草图中可以调整照片的构图，如将人物向右侧移动，剪裁照片使右侧的沙桶处于画面的边缘。这幅草图还改变男孩手的手部位置，增添了画面的趣味性。

2 转化画面

将参考照片放大到 22厘米×28厘米，并添加间距为2.5厘米的网格。准备一张105克/平方米的绘图纸，注意尺寸要与最终的画作相同，在绘图纸上画上间距为7厘米的网格。借助网格作画，这能帮助你检查画中人物的比例是否准确。将绘图纸的背面涂黑，把草图转印到正式的色粉砂纸上。

3 为背景上色

用软色粉笔的侧面为背景上色，先淡淡地铺上一层中性灰。用25毫米合成毛笔刷蘸取矿物精油涂在背景上，使色粉溶解在粗纹砂纸上，创造出类似湿沙子的颜色。

画中的元素非常丰富，不要过多地描绘背景，避免画面过于杂乱。接着，我们要开始画人物了。

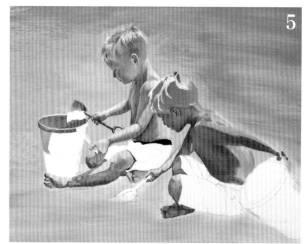

4 为面部和头发上色

底色干燥之后，我们就要开始画男孩们的面部和头发了，其中，阳光直射到的更明亮、更金色的皮肤区域要留白。注意：即使是在阴影中，因为受到了从湿沙中反射出的阳光，皮肤的颜色仍会呈现出暖色调。

开始描绘男孩的面部，用烧赭、印度红和肉桂色的硬色粉笔为阴影部分上色，然后用中金赭、中肉、浅肉和白色添加更多细节。

用中橙、浅橙、庞贝红和范戴克棕刻画耳朵。作为脸部和头发的过渡，要将一些用在脸部的颜色带进发际线中。画男孩的睫毛和嘴唇时，要用棕赭、肉桂和核桃棕色的色粉铅笔。对于阴影中的皮肤，要轻轻地在上面涂一点蓝紫色反光，使皮肤变灰，从而中和皮肤的暖色调。

刻画头发部分时，先画阴影中最深的地方。至于头发的颜色，底色所用的中性灰加上深褐色和一点土绿，这样的混合颜色就很适合。接下来，画头发最亮的高光区域，要用到的是非常亮的浅黄和白色。然后，为了使人物从背景的沙滩中突显出来，还要在小男孩的头周围加上些许蓝色。

混合颜色的方式有：轻轻地用手指来混合颜色、用色粉笔的侧面来混合或直接将一种颜色叠加于另一种颜色上。

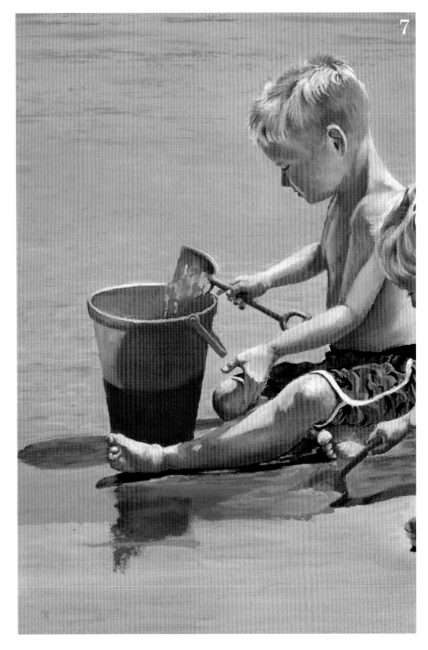

5 为身体上色

用第四步中绘制男孩面部的颜色，为男孩的躯干、手臂和腿部上色。上色时要由深色画到浅色，特别要注意亮部和暗部交界的过渡区域。不要把每个部分都直接画完，最好先给人物大致上色，然后深入提炼、混合色彩，最后再绘制精致的细节，如手和脚。

先画左侧男孩手中铲子的轮廓，用中橙色的色粉铅笔画沙桶和游泳裤。为了将铲子与背景色区分开来，并且不被后续的颜色所遮盖住，我们还要用浅橙色的硬色粉笔将铲子的边缘明确化。

6 完成人物的部分，为左侧男孩的游泳裤上色

按照画面部的方法来画身体。要使人物和背景之间的边缘线干净明确，我们要用到硅胶平刷。用它刷画面的背景就可以使线条变得干净，要注意的是，在画下一笔之前，务必清理硅胶平刷尖端的颜料，保证颜色的纯净。

画左侧男孩的游泳裤时，先涂深靛蓝，然后再加上深橙、中橙和浅橙。最后，用白色和浅冷灰色的硬色粉笔绘制裤子上的白色条纹。

7 给左侧的沙桶上色，并强化背景

画左侧的沙桶时，首先要用的是中橙色的硬色粉笔，接着是用浅橙色的软色粉笔来画。对于沙桶底部装有沙子的部分，我们要用一个比中橙色更深的颜色来画。为了使色调更加和谐，再用中性灰的软色粉笔稍稍划过纸面。用中蓝绿和浅蓝绿画出沙桶的把手。

现在要绘制海滩的背景部分，先涂上一层浅钴蓝、浅中性灰和中性灰。接着，用长长的横向笔触来描绘海浪轻柔拍打的画面。最后，从左至右，使钴蓝逐渐变暗。

塑造人物左侧周围的投影区域。画沙桶的投影时，要使用之前用于底色的柔和中性灰，然后在投影上再涂一层中钴蓝。

用深褐和深核桃棕绘制左侧男孩左脚下的投影，这里使用的是硬色粉笔。为了表现其中的倒影反光，还要在影子里加几笔钴蓝，也就是和背景所用的颜色。描绘沙桶的影子，先涂上一层深中性灰，再涂上一层较深的中橙。

8 画右侧的沙桶

首先，将硬色粉笔或色粉铅笔削尖，用浅橙和中橙勾勒出右侧沙桶的轮廓。用同样的方法画出沙桶的蓝绿色把手。勾勒好轮廓后，继续为桶身的剩余区域上色。注意，阳光照射在沙桶上形成的高光。

9 画右侧男孩的游泳裤

开始画夏威夷印花泳裤，先涂上深蓝。最终，泳裤会被画上贴合外形的印花图案，所以大胆地涂色，不用过多地考虑其造型。

用硬色粉笔继续刻画，先是靛蓝，然后用普蓝和中钴蓝。接着，用暗红画出泳裤上的红色图案，用中红画出稍浅的红色图案。

10 增添最后的笔触

继续绘制男孩的游泳裤。首先要勾勒印花上的白色轮廓，要使用的是白色和中性灰的硬色粉笔。接着我们要细化图案，颜色要与泳裤大面积的颜色相同。最后画高光，只要再添加一些红色与蓝色即可，但是要与泳裤上已有的颜色属于同色系。

画右侧男孩以及沙桶的影子时，我们要用中性灰，和左侧沙桶阴影的颜色相同。然后，再一次使用中钴蓝的软色粉笔为影子上色。在这个阴影区域中，我们还要增加一些深色反光，反光要与男孩的泳裤、皮肤色调保持一致。为了显示水桶底部反射的光线，还需在画面上加一点浅中性灰。

对于男孩的倒影，我们要用浅调的中性灰，之前绘制投影时也使用过这一颜色。但当要表现男孩皮肤的倒影时，我们则要用和身体色调一样的深色色粉来画。

最后，为了凸显沙滩的湿润区域，在反光中再添加一些钴蓝。

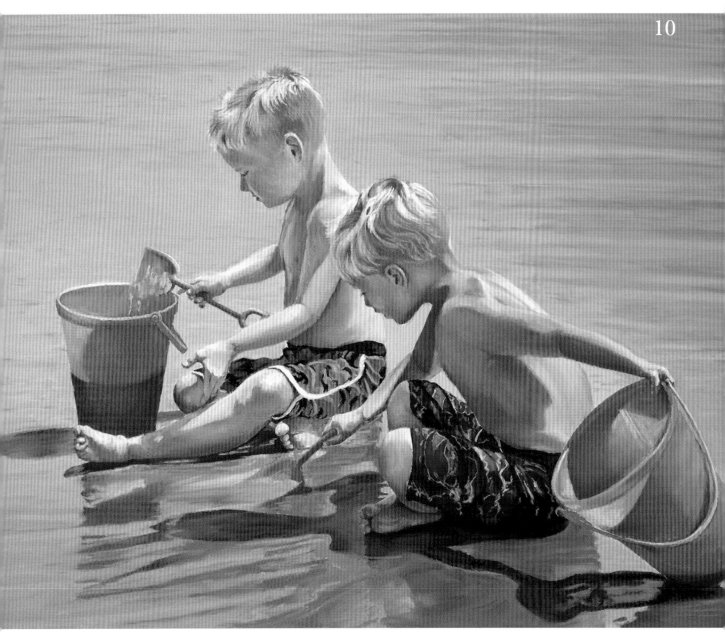

《卢克与杰克》，理查德·龙格伦
色粉创作，沃利斯色粉砂纸，46 厘米×61 厘米

研究光线对于
水下物体的作用

你是否曾在海滩上捡了一把漂亮的石头或贝壳带回家，但面对它们干燥后的色彩却很失望？这是因为水会改变物体的颜色、深浅和光泽度。在画部分浸入水中的石块或是枝干时，观察物体的颜色变化会成为一个有趣的练习。

影响水下物体的色彩的因素包括阳光、水面的倒影等，对于光线对水的影响，你将需要进行一系列复杂的研究。

材料

画纸
51 厘米×51 厘米白色四层无酸卡纸。

色粉笔

树枝的阴影：深熟褐、中棕、中褐、棕褐色、棕色、褐色、深紫。

高光：奶白、浅蓝灰、浅褚、中桃红、玫瑰红。

树叶：亮橙、奶白、深熟褐、深铁锈红、金色、金赭、浅冷绿、中冷绿、橙色、中桃红、浅黄、粉色、生褐、铁锈红、深桃粉、浅冷绿、暖绿、白色。

干石块：冷绿、深蓝灰、中蓝灰、深土绿、浅赭、中蓝灰、中性灰、桃红、生褐、深棕、浅中性灰、紫色、白色。

水下石块与树叶：蓝灰、熟褐、冷绿、深冷棕、中冷棕、中暖棕、深普蓝、深暖棕、深紫黑、土绿、灰绿、金棕、浅蓝灰、玛斯紫、中蓝灰、中绿、中粉、中紫、中性灰、粉色、普蓝、褐色、深棕、紫色、白色。

水：深熟褐、浅蓝灰、浅蓝绿、生褐、白色。

水彩颜料
底色：深茜红、熟褐、中镉黄、群青、温莎绿、土黄。

其他
铅笔、6 号和 12 号水彩笔刷、胶带。

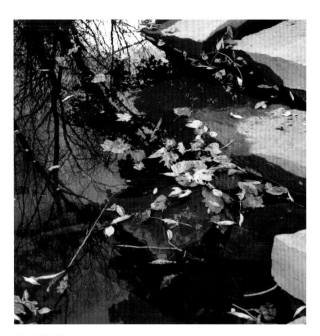

参考照片

在这张照片中，石块和落叶都是一部分浸入水中，一部分在水面之上。通过观察，我们可以得知，水对于石块和落叶的颜色和深浅有着一定的影响。

如果水面上有高处树木投下的影子，水下的石块和树叶会更清晰。左侧水下的石块上洒满了阳光，但因为阳光也在该区域的水面形成反光，所以水下的石头会更难被看见。

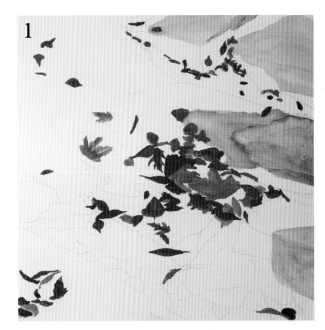

1 描绘树叶和石块并上色

用铅笔轻轻画出主要物体，构图时应根据画面需要做出适当的调整。用12号笔刷把白色无酸卡纸的背面刷湿，再将其翻转过来，用胶带贴在画板上。

分别用温莎绿，或者深茜红和镉黄的混合色为树叶上色。用浅土黄和浅茜红为干石块的亮部上色。作画时，用小号笔刷来画细小的形状，用大号笔刷为大块区域上色。

2 继续绘制底色

用6号笔刷蘸取钴蓝和温莎绿的混合色，为溪水上色。对于水下颜色最深的石块和阴影部分，我们要先涂上深棕和深茜红的混合色，接着，再增加几笔土黄。在水下石块和阴影的中间色调区域，你也可以增加一些土黄，这样可以保持画面的统一。与之前相同，用小号笔刷为小块区域上色，用大号笔刷为大块区域上色。

要确保底色比最终画面的颜色更深。为什么呢？在最终的画面中，深的底色有助于突显水上的叶子，增加画面的对比度。此外，最好用稍微偏绿的底色画水，使画面呈现出暖色调。用接近偏暖的白色为石块上色，避免画面显得过于阴冷和单调。

3 添加深色调

底色干燥之后，我们就可以开始画水下石块的阴影部分了，要用到的是最深调的紫色和棕色的色粉笔。画水下石块的受光部分时，同样要用普蓝和蓝灰。笔触可以轻一些，这样有利于在之后多层地叠加颜色。蓝色的水下石块将在绿调的水中逐步完善，蓝色只是一个初步的色层，之后我们会再加上粉色和紫色。

4 深入描绘石块

继续绘制水下的蓝色和黄色的石块，将其逐步过渡到中间色调。对于靠近水面的石块表面，你要用更暖、更浅的中间调来画；而对于水下较深的部分，则要用更冷、更深的色调来画。

现在开始给石块塑形，但仍不要过于关注细节。在石块上增添一些中绿色、粉色和紫色，这样不仅可以为画面增添活力，还能使蓝色区域的色彩更丰富，从而更好地表现石块。

对画面上方的溪水进行处理时，要用浅蓝灰、浅蓝绿和白色来提亮溪水。

现在，我们要绘制水上的石块。首先，用浅中性灰和棕色来表现最亮的部分。接着，我们应塑造石头的立体感，可以用浅调中略深的灰色、棕色和桃粉来画。随后要开始细化岩石边缘，使之更加清晰，别忘了轻轻地用手指混合颜色。

5 进一步细化石块，绘制树的倒影

将干燥的石块颜色稍稍加深，这样可以进一步体现它们的形状。在棕色的石块中寻求更多差异化，首先用深紫色再次描摹水下卵石的间隙，然后用金棕色画出水下阴影中的石块形状。务必确保色粉牢固地附着在纸面上。

为了表现干燥石块的边缘，要选择深蓝灰色的色粉笔，然后轻轻地划过石块深棕色的表面。在深紫色区域涂上深土绿，从而使石块的颜色更为丰富。最后，使用最深的紫色，呈现出裸露的枝干在水中的倒影。

6 继续画树的倒影

画出树枝和树叶在水面的倒影。用深熟褐描绘深水区，用浅生褐描绘浅水区。

用中褐和棕褐描绘树枝最亮的部分。然后，用中桃粉和奶白画出树叶倒影最浅的部分。用浅赭和玫瑰红为靠近画面中部的枝干添加高光。

在画面中部的棕色石块上，添加少许浅蓝灰提亮，然后再增加一些深冷绿。

7 增添最后的笔触

画完树枝和树叶的倒影后，为石块的表面增加一些细节，然后开始画落叶。我们可以参考照片中的落叶，但仍要对画面做适当的改动。尝试多样的色彩，包括冷绿、暖绿、深铁锈红、亮橙、深桃粉、金色、金赭、浅黄和白色。准确且果断地画出最重要的叶子，至于其他落叶，我们只需用颜色来表示它们，不必画得特别细致。注意要厚涂这些颜色。

继续描绘落叶。为了体现其明亮和温暖的特点，在树叶上增添更多的颜色。用深棕褐轻轻地画出阴影。在干燥的石块上，再增加一些白色以及少许落叶，这样做有利于色调的平衡，同时呈现出一些高光的效果。接着，为了突显树干和树叶的倒影形状，还要增加细小的蓝色斑点。用桃粉强调干燥石块侧面的反光。最后，为了使水面呈现出波光粼粼的效果，还需再添加一些亮色和高光。

《水石》，科莱特·奥迪亚·史密斯
水彩底色上的色粉创作，四层无酸卡纸，51厘米×51厘米

观察光如何
改变水的颜色

如果你想画海洋，那么必须先花几个小时去观察它。光线是如何穿过海浪，改变海水的颜色的？这是我最喜欢研究的问题之一。在海浪落下之前，黄色的阳光在水中闪耀着，有时，你还能看到海浪带起的沙粒。当海浪打过来时，你可以看到浪头处的反光，以及水面的涟漪和泡沫；当海浪涌上岸边时，海岸看上去是如此复杂美丽。

材料

画纸
46 厘米×61 厘米白色理查森高级色粉画纸。

色粉笔
沙地：米黄、棕色、棕橙、烧赭、浅棕、薰衣草紫、浅棕、中蓝、中棕橙、蓝紫、橙色、铁锈棕、黄色。

天空：灰蓝、浅灰、浅绿松石、中蓝、绿松石、浅灰。

底色：米黄、蓝色、蓝灰、蓝绿、烧赭、深蓝、深黄绿、绿色、薰衣草紫、薰衣草紫灰、浅蓝灰、中米、中蓝、中蓝灰、中棕、橙色、绿松石、黄绿。

波浪后面的水：蓝色、蓝绿、深蓝、深绿松石、浅绿松石、中绿松石。

波浪：蓝色、蓝灰、蓝绿、棕橙、棕黄绿、深蓝、深蓝绿、灰色、灰蓝、灰白、浅蓝、浅灰、浅灰白、中深蓝绿、中蓝灰、中棕橙、中深蓝、中深蓝灰、中绿松石、绿松石、偏黄的白色、白色、黄绿。

色粉铅笔
草图：深蓝、铁锈棕、深绿、中蓝、橙色。

其他
12 毫米合成毛笔刷、海绵刷、纸巾、无味松节油。

参考照片

照片能帮助我们快速地记录下海浪的动态，为画作提供有价值的参考资料。这张照片的重点是浪花，其次是前景中的涟漪和泡沫。艺术家对照片进行适当的调整，例如，为了不分散画面的焦点，我们要删掉背景中的浪花和码头。

1 完成草图

用蓝色或绿色的硬色粉笔（或色粉铅笔）绘制草图，确定画面构图。如果你想精确地定位景物，也可以在画纸上绘制网格。为了更好地区分网格和构图线条，建议用不同的颜色来画网格，例如橙色的色粉铅笔。此外，注意水天的交界线要与网格的水平线平行。

2 上底色

在这一步中，我们要用色粉笔的侧面来上色。首先，用浅薰衣草紫灰为画面顶部的天空上色，将略深的蓝灰涂在地平线的上方。对于蓝天的部分，我们要涂上中蓝。然后，用中蓝和蓝绿描绘海浪后的水面，用深蓝画出左侧海浪的顶部。接着，用强烈的黄绿描绘阳光穿透海浪的地方，并在左侧海浪的底部涂上略深一些的黄绿。在左侧海浪下方涂上中棕，表现沙子的颜色。在画面中央和右侧波浪的底部，继续添加两小块深绿色。

现在，开始绘制中景部分，涂上中蓝灰、蓝色和绿松石。用中米、薰衣草紫和橙色为沙滩上色。泡沫的区域暂时留白，保留纸张本身的白色，而不是用海绵刷擦去颜色。最后，用鲜艳的黄绿表现浪花中的光线。

3 刷无味松节油

用干净的笔刷蘸取无味松节油涂在画面上。注意，及时擦去笔刷上残余的色粉。在刷的时候，要将不同颜色的区域区分开来。从最亮的颜色开始刷起，完成后，等待纸面干燥。

仔细研究构图，并做适当的调整。以画面左侧第二个波浪为例，阳光完全穿透了这一区域。于是，我添加了更多黄绿，使这个波浪延伸到画面的中心。

4 描绘天空和远处的水

画天空时，要用到两三种灰色和蓝灰色。上色后，用手指轻轻摩擦混合颜色，但不要将颜色弄脏。

描绘远处的潮水时，先涂上与底色相同的蓝绿，再快速叠涂不同深浅的绿松石，最好一个比底色深，一个比底色浅。注意，要用水平方向的短笔触进行叠涂。然后，用深蓝色软色粉笔的侧面轻轻地为水面上色，创造出海面波动的效果。

用相同的深蓝轻轻画出最远处的波浪。为了表现海面的起伏以及浪花，还要在波浪之间加一些略浅的蓝绿。接着，用手指轻轻摩擦和融合水天的交界处，使轮廓变得柔和。

5 开始画海浪

用深蓝绿勾勒出海浪顶部的轮廓。接着，较浅的蓝绿沿着浪头大面积上色。用浅蓝绿轻轻地为光线穿透水面的区域上色。

用中棕橙表现波浪底部沙子的颜色。用手指轻轻拍打画面，混合海浪的颜色，注意要从海浪的顶部开始，由上至下进行混色。用同样的手法，横向柔和那些能看见底部沙子颜色的水面区域。

用非常浅的灰白为海浪的泡沫部分上色，这时使用的是色粉笔的侧面，并勾勒出海浪与泡沫交界处的形状。在这一阶段，注意不要画太多飞沫或细节。接着，用中深蓝描绘泡沫底部与水平面接触的地方，并画出泡沫的阴影。同样用手指轻轻拍打画面，使颜色变得更加柔和。

别担心，现在并不是这幅画的最终效果。在稍后的步骤中，你还将继续增添一些笔触，完善画面。

6 描绘剩余的波浪

寻找剩下波浪的节奏和形状，并将其展现在画面上。先用浅灰白色粉笔的侧面画出泡沫边缘最亮的形状。接着，用中蓝灰表现画面中部海水的起伏。在左侧亮部区域，在鲜艳的亮黄绿上叠加一些棕黄绿，加深色调，使其与主浪区别开来，帮助观众迅速地找到画面焦点。

在海浪较浅的地方，用海绵刷去除少许代表沙子的棕橙色，然后叠加一层相同明度的蓝灰色，轻轻拍打或摩擦画面，混合颜色。

用中深蓝灰表现泡沫和沙地的交界处。然后，用浅蓝灰（不是最浅的颜色）画出中间主浪起伏的波纹。

7 细化中间的主浪，完成左侧的波浪

继续使用色调相似的蓝灰、蓝绿、浅蓝灰来作画，绘制出主浪和左侧一个小波浪之间的起伏。作画时，我们通常要避免使用最浅的灰白色，然而这并不是一定要遵守的规则。在这幅画中，我们就要用最浅的灰白色来刻画泡沫的轮廓。

画主浪在水面的反光时，要用比泡沫略暗的颜色。同时，为了呈现出水面的平静，建议使用水平方向的笔触。用中蓝绿画出反光前方的小起伏，然后再用浅灰一条一条地添加泡沫。

记住，画面左侧的波浪不能比主浪更夺人眼球，因此要弱化左侧波浪的颜色，并在浪弯中增加一些涌出的泡沫。先画主浪前面较为水平的部分，在沙地底色上，用浅灰白描绘出泡沫的形状。接着，加大边缘处的下笔力度，画出泡沫与沙滩的交界处。在描绘前景的波浪时，我们也可以使用这一方法。

《海浪》，玛姬·普莱斯
色粉创作，白色理查森高级色粉画纸，46厘米×61厘米

8 增添最后的笔触

继续绘制那些涌向岸边的涟漪，画出沙滩上有泡沫的区域。沙子湿润后颜色会发生改变，沙滩最终的颜色会比干的沙地略深，所以画起来会有一定的难度。用中蓝色色粉笔的侧面为湿润的沙子区域上色。然后，用同样的方式，叠涂一层相同明度的蓝紫色，并轻轻拍打画面，使之与下面的底色层混合。如果底色层太厚，那么可以用海绵刷擦去少许色粉，如果泡沫的形状在最后一步中被擦得太模糊，那么最好重新再画一遍。

迅速地用色粉笔进行点涂，画出干燥的沙子。这里使用的颜色包括最初的底色，以及一深一浅两个相似的颜色。轻轻叠加一些浅黄、橙色和略深的铁锈棕。然后，用手指轻轻拍打画面，从而柔化边缘。

在浪花的边缘涂上真正的白色，并在浪峰处添加泡沫。最后，对高光和边缘进行最终的调整。

结束是新的开始

在多年的绘画岁月中，我对光与影的研究得越深入，就越觉得自己还有很多需要学习的地方。这就像剥洋葱一样，每剥开一层，都还有更多知识等待着我们去探究。

本书涵盖了几乎所有和光与影有关的信息，考虑了各种可能性和影响因素，因此乍一看可能会觉得有些复杂。然而，通过书中的练习，你已经打下了坚实的基础，对如何表现光与影有了一定的认识。所以，不要害怕，大胆地用色粉作画，开启你独有的色粉之旅吧！

无论你是先研究一个主题，然后再开始绘画，还是一边绘画一边研究主题，为了确保画作的成功，你都需要牢记以下问题：

* 画作的明暗范围是什么？

* 受光面和背光面是否存在明显的区别？

* 光的颜色和冷暖是怎样的？

* 光的方向或角度是什么？

* 有哪些影响光线的环境因素？

* 阴影是明确、生硬的，还是柔和、细腻的？

* 阴影是什么颜色？

* 阴影中是否有反光？

* 阴影在塑造形体时起到了什么作用？

* 哪些景物存在倒影？它们的颜色和明度如何？

在探索光与影的过程中，希望你能和我一起享受它所带来的乐趣，并能一直对这一主题充满激情。请记住：虽然这本书已经完结，但它仅仅是开启你艺术家之旅的第一步！

《安娜与佐伊》，玛姬·普莱斯
色粉创作，白色理查森高级色粉画纸，61厘米×46厘米

菲尔·贝茨

导师曾告诉菲尔·贝茨，他不该从事艺术，而应学习更理性的课程，例如商业管理。此后十余年，他尝试了各种不同的工作，并最终在1985年开始从事平面设计工作，成了一名全职艺术家。没过多久，他就创立了艺术节拍公司，这是一家专门为桌面出版系统设计背景的公司。后来，公司茁壮成长，开始为广播电视和故事片提供底片素材。

现在，贝茨将时间一半用于电影制片，一半用于画画，劳逸结合。他居住在俄勒冈州南部乡村，经常会拍摄当地的河流、小溪、草地和山丘，然后从中挑选照片作为自己的创作灵感。贝茨曾在理查德·麦金利、阿尔伯特·汉德尔、肯恩·罗斯、特里·路德维格的指导下作画。

现在，贝茨夫妇和三个孩子共同住在俄勒冈州默特尔溪。

《伯尼瀑布》，菲尔·贝茨
色粉创作，沃利斯色粉砂
纸，46 厘米×46 厘米

《河堤旁的树》，菲尔·贝茨
色粉创作，沃利斯色粉砂纸，46 厘米×46 厘米

丽兹·海伍德 – 沙利文

丽兹·海伍德-沙利文是一位色粉画家,尤其擅长传统色粉风景画。其作品有着强烈的对比、鲜艳的色彩以及梦幻的光影效果,展现出人与自然和谐共处的氛围。

1978年,她毕业于罗彻斯特科技学院,之后曾先后担任工业设计师、博物馆展览设计师、插画家和建筑渲染师。她和丈夫共同经营着海伍德-沙利文股份有限公司,这是一家的平面设计公司。1996年,她在新墨西哥州陶斯学习色粉画课程,并就此离开了设计行业,转而投身于艺术创作中,成了一名职业色粉画家。

海伍德-沙利文是国际色粉画交流协会的副主席、美国色粉画协会会员。她曾两次斩获黛安·B·伯纳德金奖。其作品曾在巴特勒美国艺术学院和卡胡恩美国艺术博物馆展出,并出现在《色粉杂志》《美国艺术家杂志》《艺术家杂志》等期刊中。

现在,她的画作由波士顿沃瑟画廊代理,其作品在全国范围内都很有名,被很多私人或企业收藏。除了绘画,她还会参加各种国际色粉画研讨会,并从事艺术管理的工作。

《牧场午后》,丽兹·海伍德 – 沙利文
色粉创作,沃利斯色粉砂纸,41 厘米×41 厘米

《英联邦大道》，丽兹·海伍德 - 沙利文
色粉创作，沃利斯色粉砂纸，91 厘米×61 厘米

基姆·洛迪尔

基姆·洛迪尔具有敏锐的观察力，用丰富的色调创作出了一幅幅屡获殊荣的风景画。洛迪尔受到早期加州印象派画家的启发，着迷于独特的加州风情，致力于捕捉光线照射在景物上的抽象色彩。

洛迪尔出生于美国加利福尼亚州湾区，1989年毕业于旧金山艺术学院。她将自己的大多数时间都投身于艺术，自2001年起成了一名全职画家。

最近，洛迪尔出现在了《西南艺术》和《色粉杂志》上。她曾获得卡梅尔艺术节、索诺玛户外写生节和纳帕谷博物馆的最高奖项。她还被《美国艺术家杂志》和福布斯画廊评选为15位科罗拉多州南部福布斯特林切拉牧场代表艺术家之一，并在纽约的福布斯画廊举办展览。此外，她还在2007年的《美国艺术家杂志》上发表了文章。

洛迪尔是加利福尼亚州艺术俱乐部的会员，以及美国色粉画协会的签约会员。她的画作受到了许多艺术机构的青睐，如李塞尔艺术、撒库拉艺术与古董、黛布拉休斯画廊、诺尔顿画廊等。

《宁静》，基姆·洛迪尔
色粉创作，沃利斯色粉砂纸，91厘米×61厘米

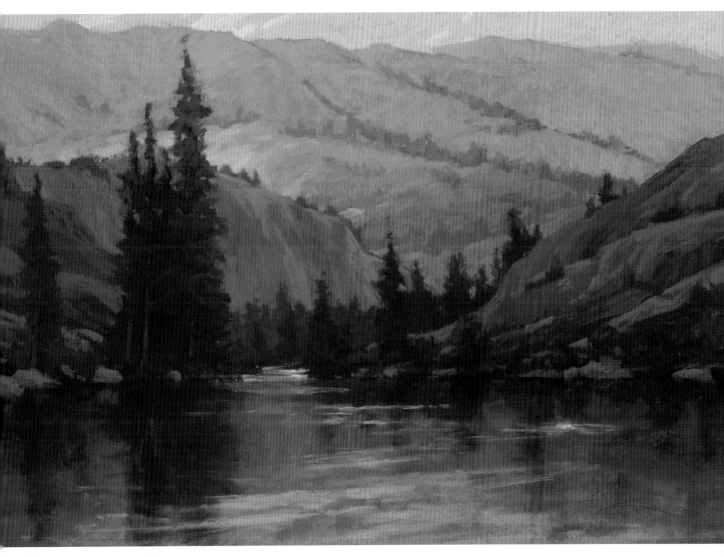

《湖光塔影》，基姆·洛迪尔
色粉创作，沃利斯色粉砂纸，61 厘米×91 厘米

理查德·龙格伦

理查德·龙格伦是美国色粉画协会的签约成员，也是德加色粉画协会、北佛罗里达州色粉画协会和圣奥古斯丁艺术协会的会员。同时，他还是杰克逊维尔联盟的视觉艺术导演。

龙格伦获得了博林格林州立大学的艺术学位，后进入芝加哥艺术研究所学习绘画和设计，并在北佛罗里达大学学习绘画。他曾与道格·道森、玛姬·普莱斯、莎莉·斯特兰德、丹尼尔·格林、阿尔伯特·汉德尔、洛伦佐·查韦斯和克里斯丁娜·蒂贝莉一同参加研讨会。

龙格伦的作品广泛参展，获得了大量奖项，并被收录在各种期刊中，如《色粉杂志》和《国际色粉艺术家》。现在，其作品由佛罗里达州费南迪纳海滩上的水车美术馆代理。他和妻子南希住在佛罗里达州杰克逊维尔。

《十二月的棕榈》，理查德·龙格伦
色粉创作，沃利斯色粉砂纸，46 厘米×61 厘米

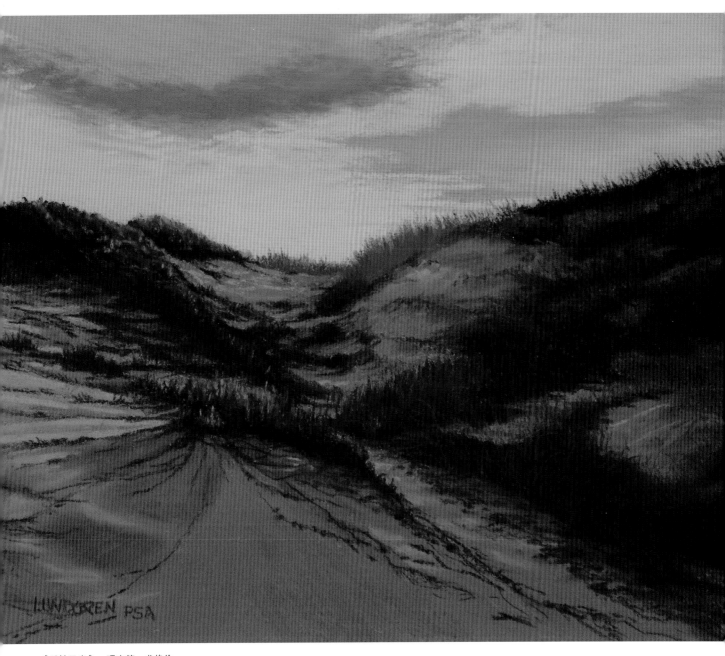

《瓜纳日出》，理查德·龙格伦
色粉创作，理查森高级色粉画纸，28 厘米×36 厘米

科莱特·奥迪亚·史密斯

科莱特·奥迪亚·史密斯是密尔沃基本地人，被誉为在现实主义和抽象主义边缘徘徊的色粉风景画家，她的作品经常在各种展览中出现。在近十五年中，她曾在多个国家和地区举办展览，其作品曾多次发表在各大专业期刊上，如《色粉杂志》《艺术家杂志》《国际艺术家》和《美国艺术家杂志》。她在《美国艺术家杂志》和《色粉杂志》都有过专题报道，并在2006年被《密尔沃基报》选为艺术界"75位有影响力的女性"之一。

她的作品被许多私人与企业收藏，包括有西北互助人寿保险公司、沃克夏纪念医院和德勤会计师事务所。在威奇托艺术中心的永久藏品中，你也可以找到她的画作。

史密斯在玛卡莱斯特学院主修美术、人文和教育，并在密尔沃基艺术设计学院学习色粉画。她在威斯康星州多尔郡半岛艺术学校开设了一个绘画工作坊。其作品受到诸多画廊和艺术代理机构的青睐，如密尔沃基的凯蒂金草画廊、威斯康星州埃格港的伍德沃克画廊、威斯康星州金佰利的理查森艺术与画廊学院、伊利诺斯州加莱纳的布里奥艺术画廊。

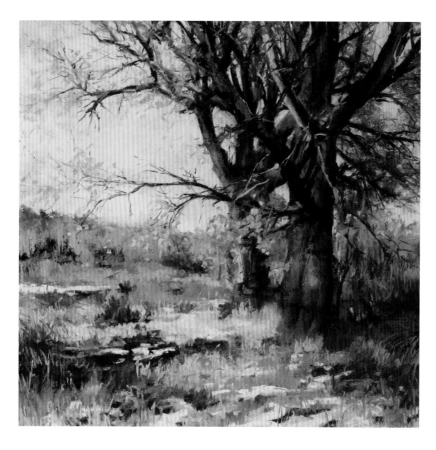

《老朋友》，科莱特·奥迪亚·史密斯
色粉创作，色粉板，51 厘米×51 厘米

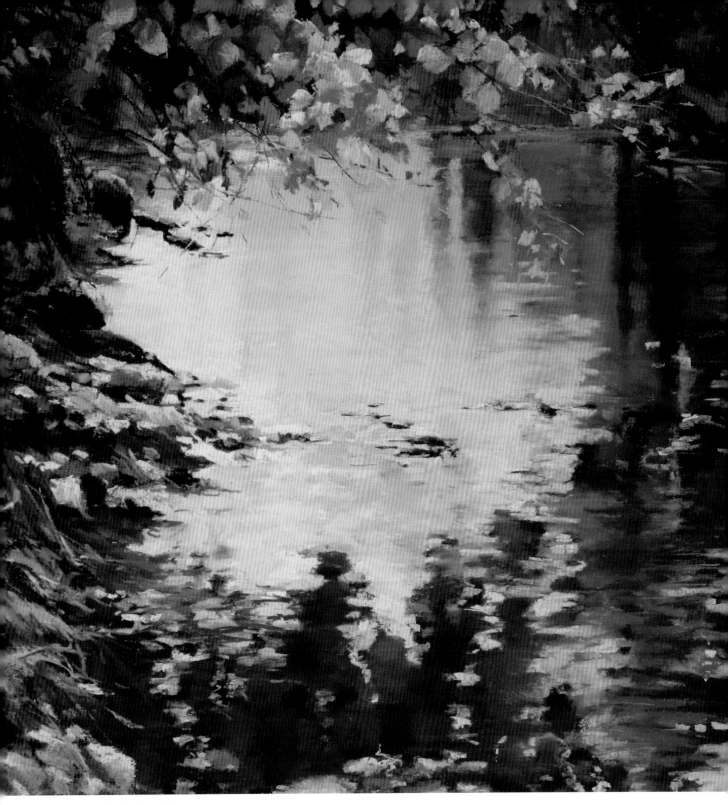

《拥抱》，科莱特·奥迪亚·史密斯
色粉创作，色粉板，51 厘米 × 51 厘米

关于作者

作为《色粉杂志》的联合创始人、前任编辑和现任撰稿人，玛姬·普莱斯已经撰写了上百篇关于色粉画和杰出色粉画家的文章。她在《色粉杂志》和《艺术家杂志》的编辑顾问委员会任职，也是《色粉画：掌握使用材料的简单技巧》的作者。

普莱斯是美国色粉画协会的签约成员、新墨西哥粉彩协会的签约成员和杰出色粉画家，也是新墨西哥户外画家协会的签约成员，她还是国际色粉画交流协会大师圈和纽约萨马冈帝俱乐部的成员。她既是国际色粉画交流协会的主席，也是董事会成员之一。

除了忙碌的绘画和写作计划，普莱斯还开设了自己的工作坊，并经常担任艺术展览的评委工作。

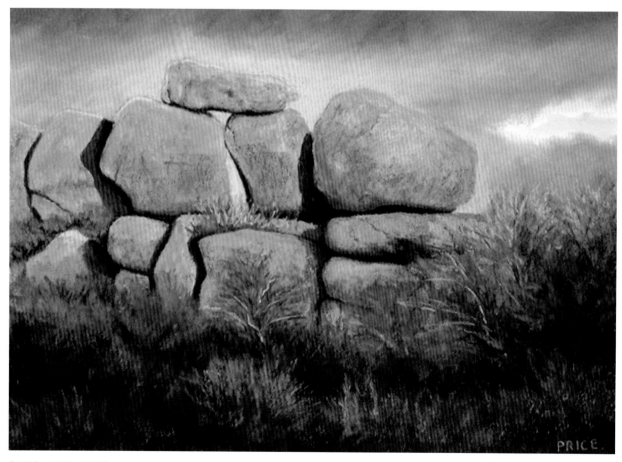

《石块》，玛姬·普莱斯
色粉创作，理查森高级色粉画纸，41 厘米×51 厘米

致谢

我想感谢这些年来所有通过作品给我带来视觉享受的优秀色粉画家们，他们总是在我最需要的时候为我提供灵感。

非常感谢我的学生，他们提出的问题促使我不断思考，从而对色粉材料有更多理解。

感谢北光出版社对本书的大力帮助，特别是杰米·马克，他的支持和建议对我很重要。当然，还有我的编辑莱恩·范诺夫和莫娜·迈克尔。

献词

这本书献给我的丈夫比尔·坎莱特，他是一位非常优秀的艺术家，也是我最好的伙伴。

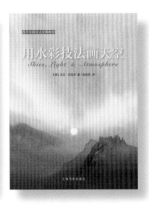

西方绘画技法经典教程

- 清晰的步骤详解图
- 专业团队的精心创作
- 向枯燥的绘画理论说再见
- 读图、看视频，用案例讲解各种绘画技巧

扫描上方二维码
关注 **"开普图书"** 微信公众号
查看相关图书信息

图书在版编目（ＣＩＰ）数据

色粉画的光与影 / (美)玛姬·普莱斯著；万佳译. —— 上
海：上海书画出版社，2019.7

西方绘画技法经典教程

ISBN 978-7-5479-2137-1

Ⅰ. ①色… Ⅱ. ①玛… ②万… Ⅲ. ①色粉笔画 – 绘画技
法 – 教材 Ⅳ. ①J216

中国版本图书馆CIP数据核字(2019)第149927号

合同登记号：图字：09-2019-331

西方绘画技法经典教程
色粉画的光与影

著　　者	【美】玛姬·普莱斯
译　　者	万　佳

策　　划	王　彬　黄坤峰
责任编辑	金国明
审　　读	雍　琦
技术编辑	包赛明
文字编辑	钱吉苓
装帧设计	龚妍琳
统　　筹	周　歆

出版发行	上海世纪出版集团　上海书画出版社
地　　址	上海市延安西路593号　200050
网　　址	www.ewen.co　www.shshuhua.com
E - mail	shcpph@163.com
印　　刷	浙江新华印刷技术有限公司
经　　销	各地新华书店
开　　本	889×1194　1/16
印　　张	8
版　　次	2019年7月第1版　2019年7月第1次印刷
印　　数	0,001-4,300

书　　号	ISBN 978-7-5479-2137-1
定　　价	65.00元

若有印刷、装订质量问题，请与承印厂联系